澄懷味象

肇年題

尚雅丛书

澄怀味象

王和平 著

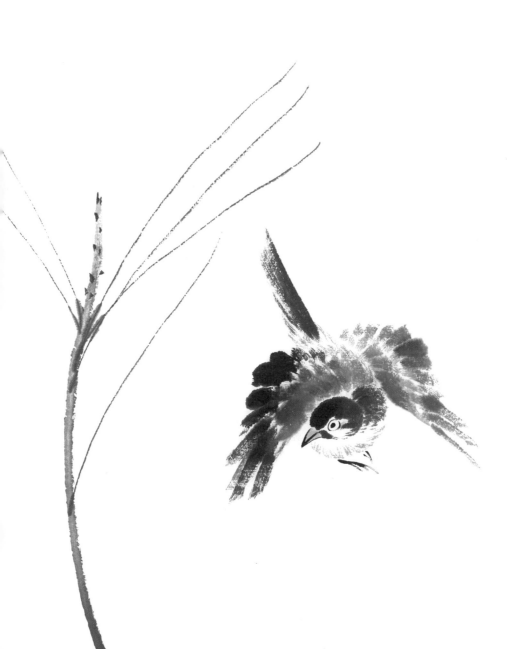

华艺出版社
HUA YI PUBLISHING HOUSE

王和平

　　1949 年出生于福州。先后学习于中央美术学院国画系、中国艺术研究院首届中国画名家研修班。现为国家一级美术师、中华文化发展促进会理事、中国画学会理事、中国美术家协会会员、福建省美术家协会副主席、福建省文史研究馆馆员、福建师范大学美术学院客座教授、福州市政协书画院院长、福州市海内外书画家联谊会会长、福州画院名誉院长。曾发起"中国新文人画"活动，参加历届"新文人画展"。作品参加"第七、八、十一、十二届全国美术作品展览"、"当代国画优秀作品——福建作品晋京展"、"南北对话·国家画院提名展"等。作品由国家画院、上海美术馆、广州美术馆、天安门城楼等收藏。《王和平作品集》由荣宝斋出版社出版，出版个人专集十余部。

《尚雅丛书》总序

文 | 辛旗

中国人之尚雅，由来已久，究其根源，实为历史之悠远，文化之厚重，礼仪之纷繁，名号之细微。尚雅更见诸于上古典章及先贤著述。

在中华古代经典中，《诗经》的内容被分为"风"、"雅"、"颂"，虽然历代对"风"、"雅"、"颂"的区分众说纷纭，莫衷一是，但大致可以类推："风"是地域乡土之音，"雅"是朝廷乐正之音，"颂"是宗庙祭祀之音。奠定中国抒情美学基础的《毛诗序》进一步将其引伸为六种文艺手法："古诗有六义焉：一曰风，二曰赋，三曰比，四曰兴，五曰雅，六曰颂"。其中对"雅"的解释是："雅者，正也。"战国时期著名的思想家荀子在《荣辱》一篇中提到"君子安雅"，后人注："正而有美德者谓之雅。"《史记》里面所说的"文章尔雅"，也是"正"的意思；《风俗通·声音》更是在"正"的解释之外，加了一个字，成为"古正"，更见"古雅"之意。

以古文字学《说文解字》方式探究"雅"字，当从"佳"、从鸟，"牙"为发音之形声。"雅"自然寓意鸟之鸣声，这是人类最先听到自然界生物的"音乐"，是始声、初声、正声。于是，我们尽可以在中国的典籍之中找出大量的词组：雅道、雅音、雅学、雅言、雅意、雅操、雅量、雅人深致等等。这些关乎"雅"的组词，就是要阐明中华文化之正、文艺之正、文学之正、人文之正。

显而易见，从《诗经》一直到晚清历朝历代的文艺家及其不朽之作，无不在"雅"的大旗下各逞文采，纵骋笔意，不论"周虽旧邦"，抑或"其命惟新"；不管是"江上清风"，还是"山间明月"，都浸濡着中国文化人骨子里的雅兴！也正是因为有这份雅兴，中华文艺才有了她的庄严美丽！

　　近代以来，新文化运动的倡导者张扬"民主、科学"，倡导白话文学，弘扬大众文艺，于是二千多年的"尚雅"风范与"封建主义"因启蒙运动的文化偏激，一道被弃之如敝履，"阳春白雪"的雅道几乎被"下里巴人"的通俗文艺取代。"经济至上"之风乍起后，通俗文艺迅速滑向庸俗文艺、媚俗文艺、低俗文艺。对时代决定的新文化运动所取得的成就无可厚非，但是将中华传统中最重要的"尚雅"之道视为腐朽没落，却未免轻率。"雅"之对面，是为"俗"，"俗"之大行于道，何有"雅"安身立命之所？全民皆俗之时，也正是有伤大雅之日，何谈民族文化复兴？

　　持续三十三年的改革开放已经给我们的生活带来了翻天覆地的变化，二十一世纪已过古称"一纪"的十二年，中国的"文化自觉"与"文化自信"，正在昂扬向上，沛然莫之能御，现在是反思曾经被抛弃的中华优秀传统文化之时了！物质的极大丰富不应仅仅满足世俗的口腹之欲、食色之性，更应滋养、扶植、襄助、共创高尚典雅文化，提振一个民族的精神境界。

　　从《诗经》问世到现在已逾二千五百年，"雅"曾经是中华文艺里最崇高的理想，而今，"雅"仍然应该成为中华民族生活中文化、文明标识的重要构成部分。"尚雅"丛书之编辑，微言大义，用心良苦，冀望读者心有尚慕，同此雅好。是为序。

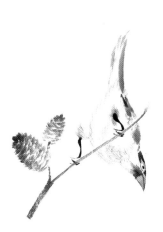

目录

花鸟都成诗世界 林泉恰适画生涯

——王和平先生的花鸟画

李安源

上世纪八、九十年代,"新文人画派"如一声春雷,奏响了中国画回归传统文脉的先声。时至今日,"新文人画派"依然是当代中国画坛最具学术探究价值的一支劲旅。新文人画的艺术观念,大抵对垒于当时观念至上的实验水墨,既尊重传统笔墨灵性,又推崇型感语言的独立。然因其过于彰显个人化的笔墨形塑,与耽溺于小我世界的嬉戏自娱,使得其中部分画家的作品流于游戏式漫笔,虽形式上悦人耳目,但其整体艺术境界有欠辽阔。相较之下,王和平先生的花鸟画,初看似乎不骛声华,也少了那份戏谑意味,但那中正平和的雅格,却纯属写心写境之作,俨然与中国画的雍容正脉相表里。

要说文人画,和平先生的花鸟画真正是名符其实。古来文人画家,多将吟诗作为以悦有生之涯的第一要务。和平先生擅作近体诗,其轨迹大抵是兼顾人事与抒情,尤将其达观的生活态度蕴蓄其中,使人从中可以窥见一种君子的澹泊情怀。如其《自题壶天楼壁》诗云:"未干水墨带烟霞,醉后留题字迹斜。花鸟都成诗世界,林泉恰适画生涯。安居斗舍性情淡,难寐壶天春意奢。抛却两间庸俗事,柳窗月皎诵南华。"这首安顿心斋的七律,且不谈其语境铺陈之老练与句式翻转之娴熟,但就诗中可读出名士、道士、老僧之不同

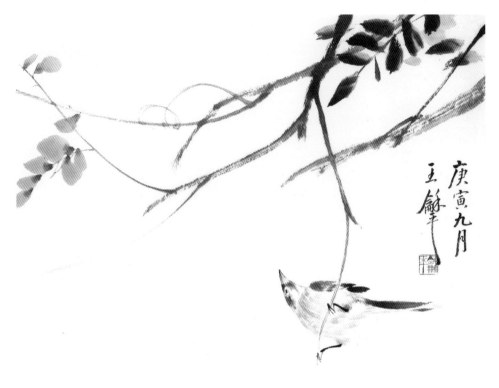

疏藤息雀

意象，那又是缘于何等机巧缜密的心思？

　　古来文人画家，多以书法为可炫之技。和平先生的书法，大抵是以笔法归正的行书为擅。他的行书，结字精研，章法疏朗，如婵娟初上柳林，徐缓有致，俨然是二王帖学一脉的雅正渊薮。在我看来，和平先生的书法品位，即便是放在当代书坛中，也罕有能出其右者。

　　古来文人画家，多将绘画视为小技，耻言笔墨，此论虽是修辞，大约也缘于绘画不若诗书更能体现一个文人的修养。有如此精湛诗书修养的和平先生，返观其绘画，亦未有不契合其性情者。和平先生的花鸟画，出枝洒脱，写物清新，其笔力圆成，写意又不失精微，融八大放逸与南田洒脱为一炉，其春云流水般的蕴藉，将一位现代文人的旷达情怀一寓于中。对于这样一位画者，我们没有理由不心生敬意。

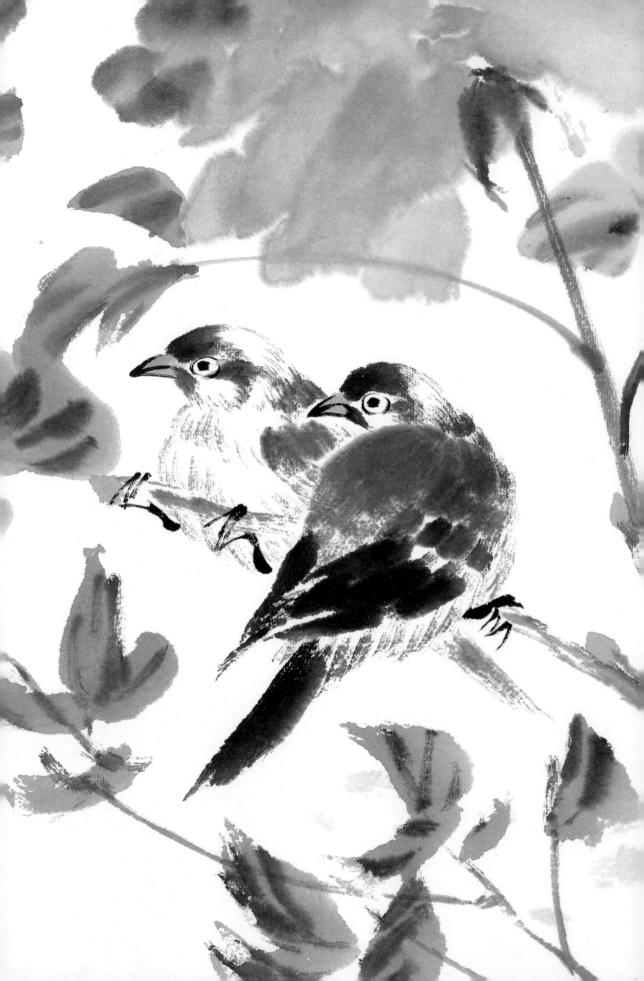

跋语

花鸟清幽，与文人性情相近。闲暇弄墨，解衣般礴，笔底幻出奇葩。无不生机勃动，俱有生生变化之无穷焉。虽一叶而俯仰向背，拂云卷舒；虽一花而韵致丰采，含露开合。

盖物之形为表象，若只得其形似而失之神，则离画远矣。凡画以形模得其神趣至于气韵，则入高格也。

春深日暖，天清云白，群峰可数。长堤垂柳，借朝暾而舞腰展袖，含颦带笑；平湖群凫，逐清波而尾游潜浪，引喉齐歌。更有好友相邀，荷亭对坐，分杯品茗。此等享受惟尘外韵士方可得之也。

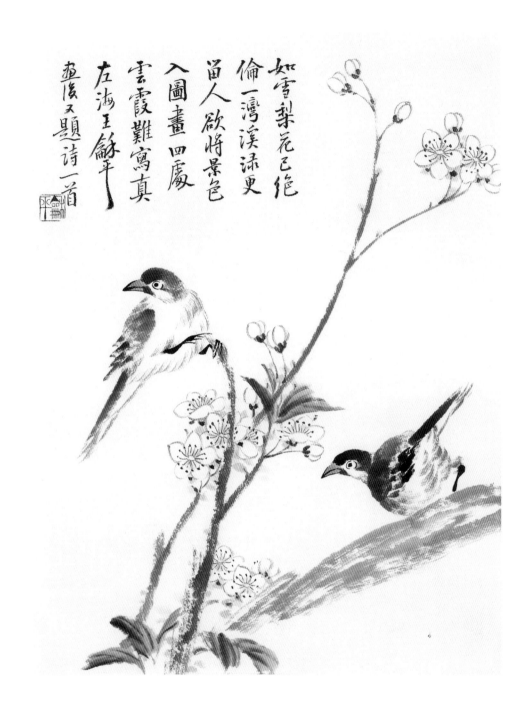

如雪梨花已絕倫
一灣溪涨更宜人
欲將景色入圖畫
四屋雲霞難寫真
左海王餘平
畫後又題詩一首

梨花双羽

畫家或是別心裁　萬象都經
書法未一幅分明狂草體亂
藤寫出簇花開　甲午秋晴窗
左海上餘平　并書於南禪山房

喬樹婀娜那繞屋栽凌霜已發

數枝梅書齋拂曉卷簾起

好讓清香侵硯台 甲午穀旦

左海王舒平 并書於怡山居

雲繞青山似畫屏尋春攜杖

過茅亭隨人黃鳥忽先引飛

到花溪叫不停 尋春詩一首

左海王舒平 并書於南禪山房

滿塘荷葉水晶堂猶帶斜陽

照眼明一陣雨過香氣潤文駕

雙浴綠波清 荷塘雨晴詩一首

左海王舒平 并書於南禪山房

聞道幽居麗照邇漫將筆墨付

情思一枝寒玉花無語傲骨待

看飛雪時 題梅花圖詩一首 甲午穀旦

左海王舒平 并書於南禪山房

跋《茂林聚禽图》

夫画翎毛者，必入深山老林。观灵禽展翅息羽，跳跃啼啭。千姿百态默记于心。每当握笔，山野之趣浮于眼前。以书入画，则心中物象自然写出。笔下含古今变化，尺素间存万里纵横之势，不为形色所拘也。

鸟集天地间不以无人而不翔，鸟聚茂林下不以有人而不喧。纯任天真存无限之生机。清风里观飞禽来去，绿水中见游鱼聚散。宁静忘言，心通神会，豁人性灵，识天地之和气，宇宙之逍遥。超物外而游于寥阔无垠之境。天人同乐，祥集大地。

藕塘荣枯，惟新秋最为可观。碧叶疏而隐禽见，红英残而沁香存。泉水淌而无声，寒光照而心寂。景幽则性自悟，情逸则趣更深。

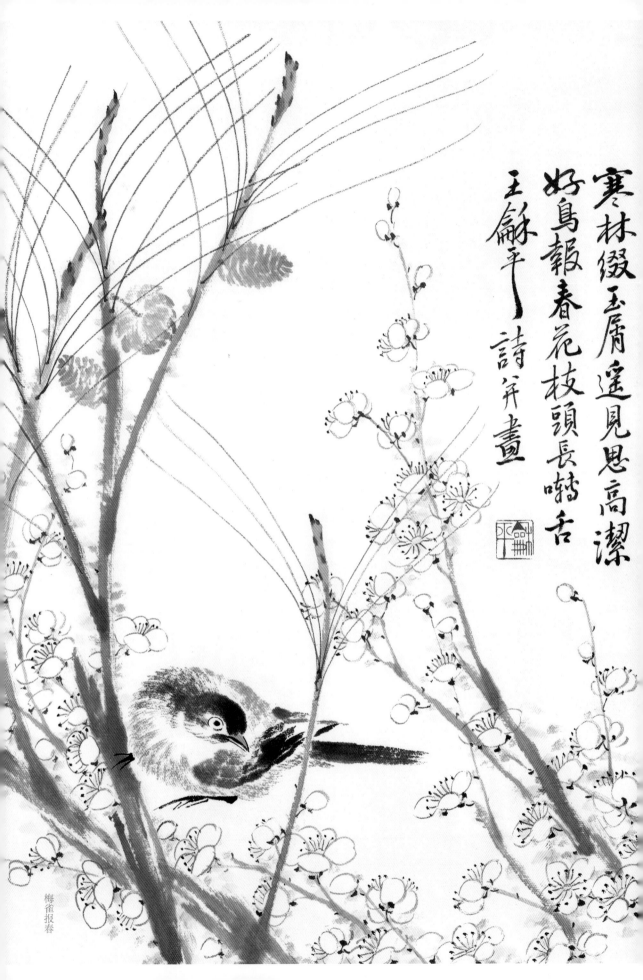

寒林綴玉屑遙見思高潔
好鳥報春花枝頭長囀舌
王緒平詩并畫

梅雀报春

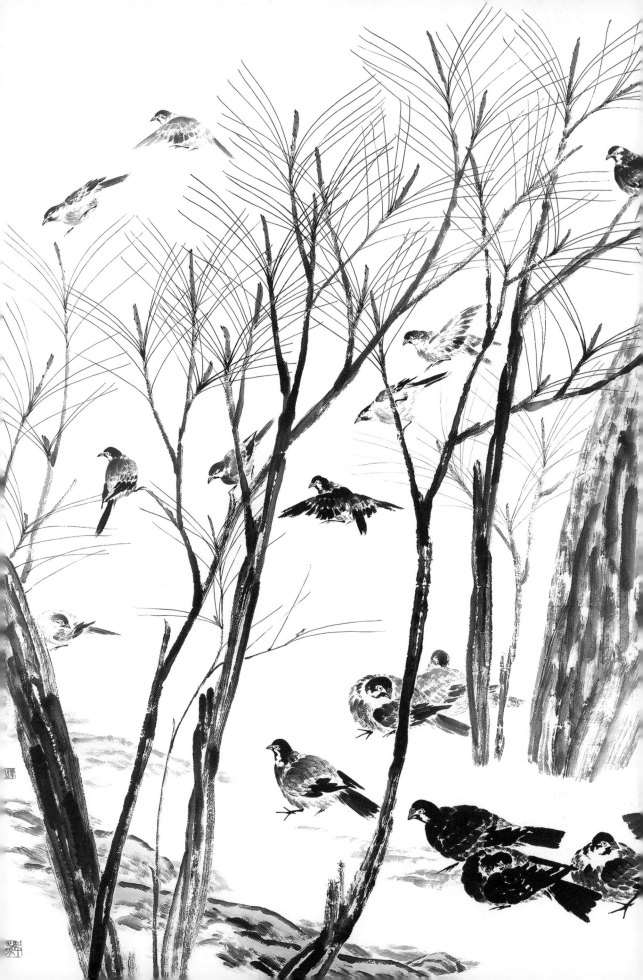

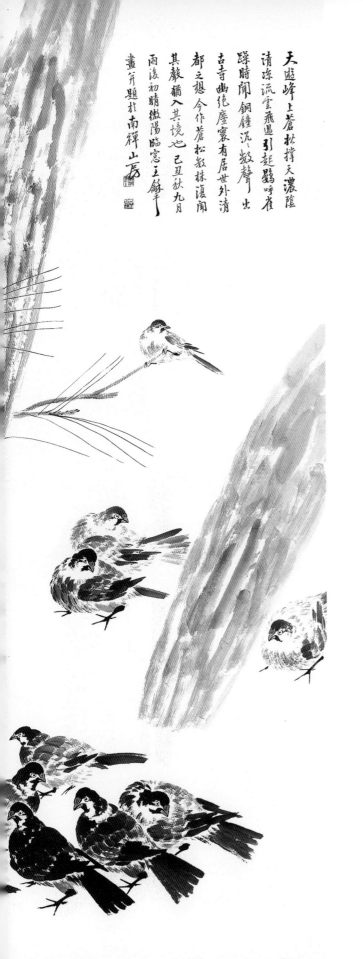

天遊峰上蒼松撐天濃蔭
清涼流雲飛過引起鸎呼雀
躁時聞銅鐘沉沉數聲出
古寺幽徙塵寰有居世外清
都之想今作蒼松數株濃聞
其聲櫃入其境也 己丑秋九月
雨後初晴微陽臨窗玉齋平
畫竹題於南禪山房

松林集禽

23

隐隐轻雷远处鸣，绿潮拍岸涨湖滨。暖风月下幽栖客，静看芙蓉出水新。此乃余客京都于前海水榭即兴之作。不觉数年矣！今又逢藕华开候，而于水榭中吟诗者谁也！

荷塘数亩垂柳夹岸，散碧连翠，水烟忽生，纵观鱼鸟，便有濠梁之乐也。

野花烂漫，幽草竞生，山禽嘤嘤，水声琅琅，悦我耳目，所以养心。

深春暖日，循溪觅胜。过石桥拾阶而上，越磐石倚树远眺，绝壑悬溜，危藤碎天，幽禽孤哜，野花送香，满袖尘埃皆洗尽，唯有清心沐长风。

酒到酣时常落笔，横斜点染得天机。

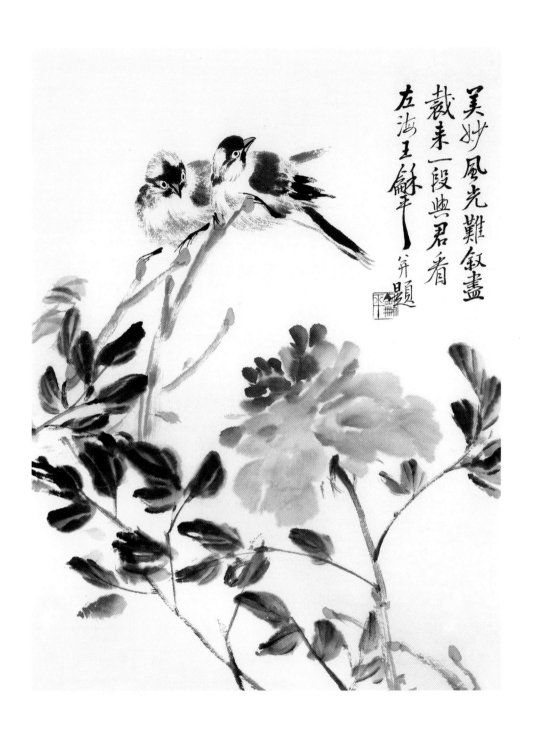

美妙風光難敘盡
裁來一段與君看
左海王絲辛一并題

富贵满堂

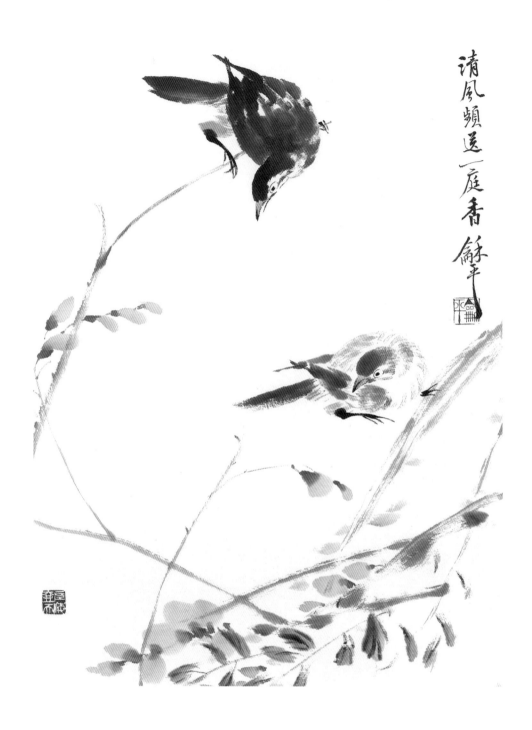

清风送一庭香 苏平

清风一庭香

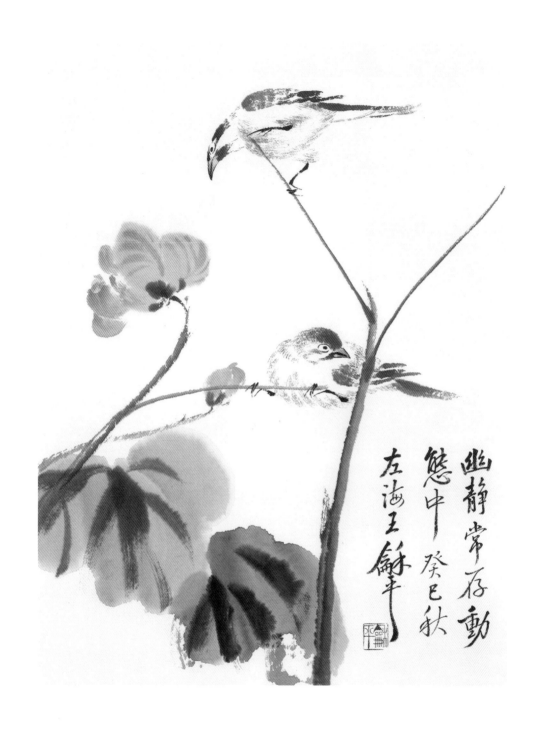

幽静常存動
慇中癸巳秋
左海王鍇平

芙蓉双禽

心与浮云飘物外，诗留几道墨痕中。

心中有个真境，非山非水，不可楷模。画中物象出自心中，笔墨间依稀能见真境。

行迹不同皆臻妙境。

孔夫子不履田园，颂仁德之美。陶元亮耽于垅耕，得天然之乐。其其可乐乎？

白云无数，修竹无数，野花无数，山鸟无数，身居其中，其可乐乎？

深山有小径，径旁有绿竹，竹间有鸟声。留我终日不思归。

清池古树，野果垂枝。长风乍起，绿影翻动，白羽惊飞。树声鸟声清音交集。静坐倾听有烟外之意。

夫画者，通天地之德，类万物之情。读之者，当不以技论之，庶几可入其奥妙也。

倘佯深山之中，沐林风之清爽，涤嚣尘之昏秽，享世间之安宁也。山雀不贵天池，游于山林之间，而欣然自得，逍遥之致也。

万物禀性不同，情趣各异。

古有古法，今有今法。若能包含古今之法，亦古亦今。读之俯仰千年，斯为难得。

图画信手而成妙境，不可以笔墨观，亦不可以花鸟景物观也。画者以画传人，一叶一清静，一花一妙香。

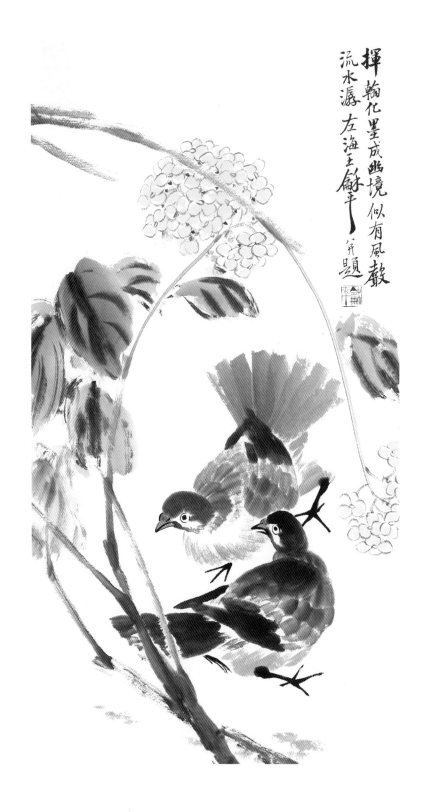

擇翰化墨成幽境 似有風籟
流水潺 左海王翁平 并題

花间双鸽

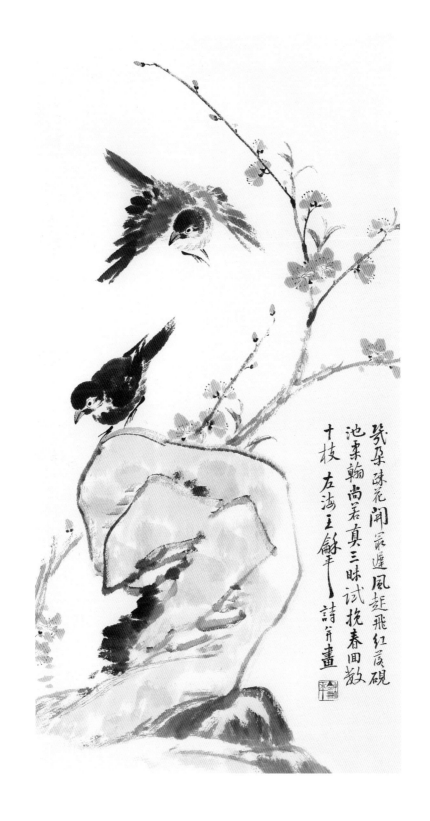

春园双羽

跋语

清晨端起，看窗外树梢流云。可作山间烟壑之想。

画之本意不在笔墨，而离笔墨不得。观笔墨入其意境，情系自然之中，万千气象豁然开朗。鸟之翔天，鱼之潜底，入逍遥境界，此时不知笔墨为何物也。

山僧言：凡笔所画者都是画不是笔。眼所见者都是物，不是眼。所知者都是境不是心。谙得此意者，敢保万山之间掉臂而行也。

余曾宿京都恭王府，夜入潇湘馆，于曲廊雕柱间见箬筜数株，其姿态非山林所有。盖物象因地而异。竹于高宅豪寓中，则儒雅端庄；若于荒郊野岭中，则清修飘逸。虽皆俱高岸之气，而意趣不同。其可怪也欤？

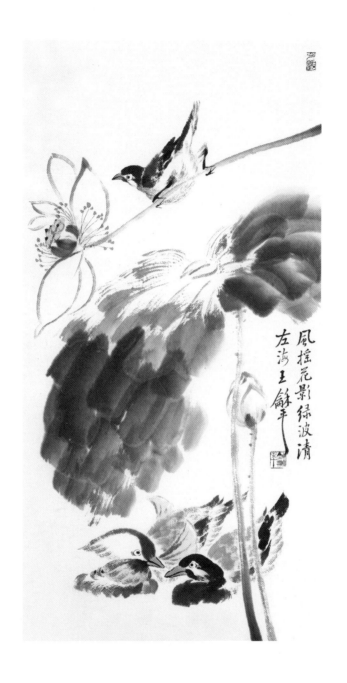

清波花影

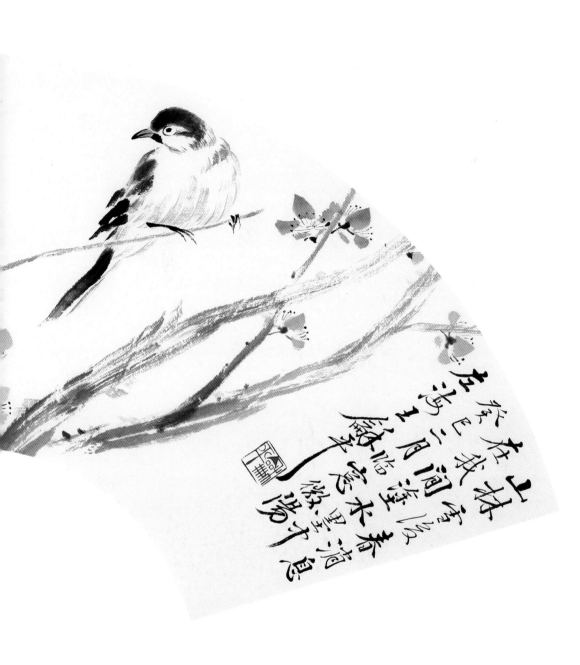

山林雪后

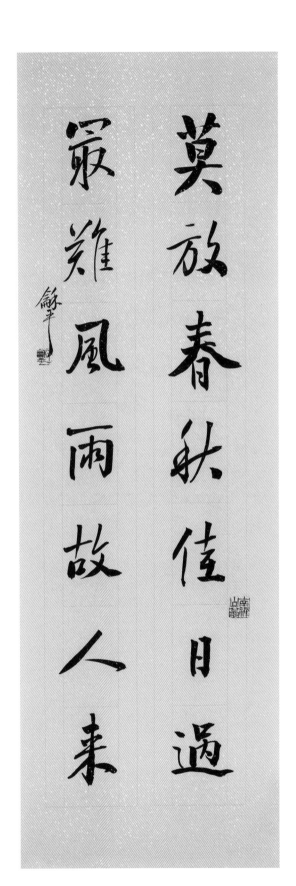

莫放春秋佳日过　最难风雨故人来

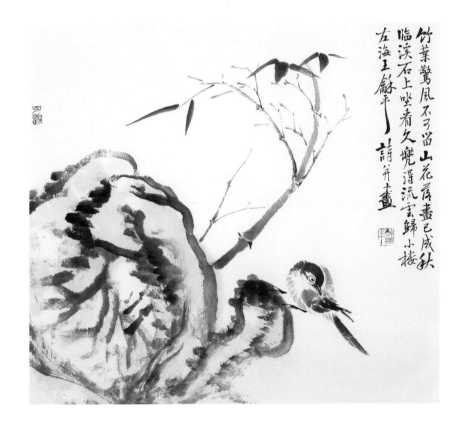

竹葉驚風不可當 山花落盡畫已成秋
臨溪石上坐看久 塊浮流雲歸小樓
左海王緖平 詩并畫

竹石栖雀

吾郡开元寺内，有古梅数株。逢春花开如玉。今日拂翰，古寺冷香犹在五指之间也。

曾游无锡梅园。以王元章没骨法点红梅。以金冬心双勾法写白梅。皆得神似。

事隔数十载，老而渐忘，复写寒葩，不知是谁家之法也。

平时读书，昂慕前贤高岸之气。每当作画寄寓所好。而墨中清气，乃山野林之所厚贶也。

近人得西洋写真之法，一意求似。而画不在表象，在于意趣。有草草数笔，得不似之似也。

宿雨初收，晨起临窗。飞禽一声，心情豁然开朗。

江南三月，春雨霏霏，寒气袭人。闭窗独坐，神情恍惚。取纸戏笔，不知有法。山林翳荟之趣，竟出毫端。

李复堂言：『以画为娱则高，以画为业则陋。』余以画为职业，而以此为乐，娱其业也。懊道人见我当搔首乎？

藏书数卷于小楼，茂树临窗，紫壶佳茗，坐卧随心，有良友来，不言市利，只谈时花。此与丘壑生涯何异？

骤雨乍收，绿林如染，溪云如丝，山鸟杂呼。天开图画，唯闲者享受。

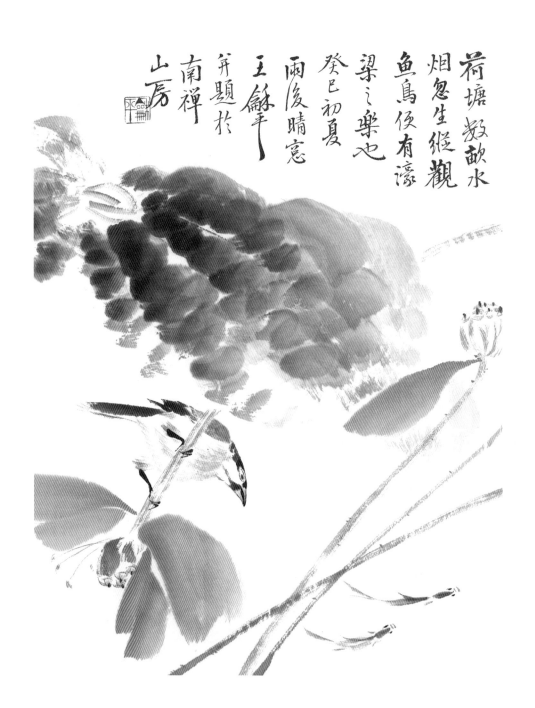

荷塘敫馘水烟忽生縱觀鱼鳥俟有漆梁之樂也癸巳初夏雨後晴窻王餘平并題於南禅山房

荷塘栖禽

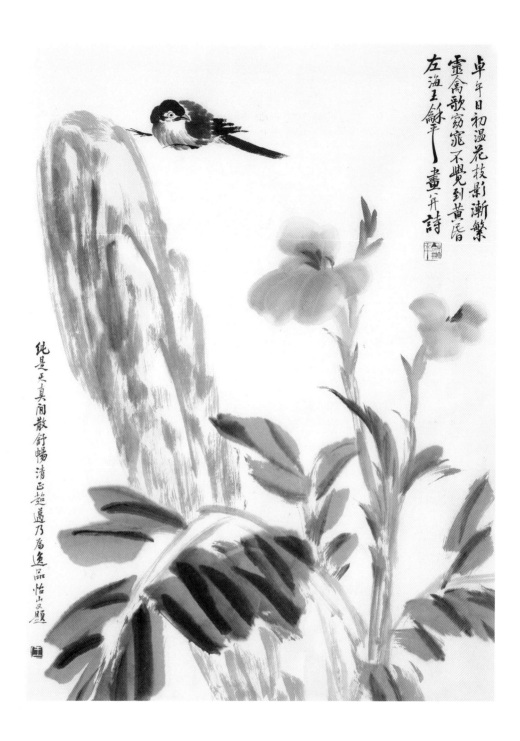

卓午日初溫花枝影漸繁
靈禽歌窈窕不覺到黃昏
左海王餘平畫开詩

純是天真閒散舒暢清正超邁乃為逸品怡山又題

花园鸟声

41

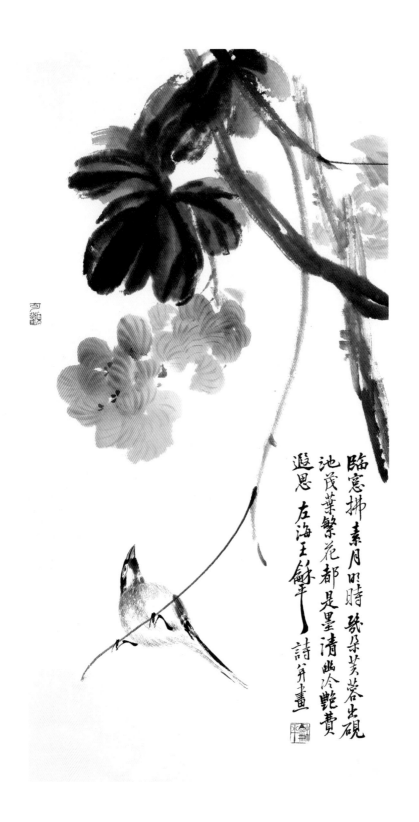

臨窗拂素月明時 一號朵芙蓉出硯
池茂葉繁花 都是墨清幽冷艷費
遐思 左海王鍇平 詩并畫

芙蓉栖雀

天真浪漫，惟澄怀静观，非尘坌中忙人所能得见之也。

吾兄力帆所藏数帧陈子奋白描花卉图，乃其晚年所作。用笔平正温和，宛转自如。以金石书法作双勾，尚不见来者。

正值盛夏，余客杭州。入夜，品茗于西湖之滨。浩月中天，沿岸菡萏错落，影动波光。远处楼船彩灯倒映，华光一片。清风拂来，隐约歌女低唱，五弦轻弹。今辄想胜景，以水墨作荷花图。而华灯轻音当于画外想见之也。

一聲花底雀輕煙

拂羽過僧房詩二首

壬辰秋八月雨後晴

窗左海王麟平

开素於壺天楼

抱一懷真心自閒山林
終日水聲巖邊詩人
清趣何存廬三首
枝花淡墨間萬峰
重疊透晨光照水
芙蓉滿間香秋的

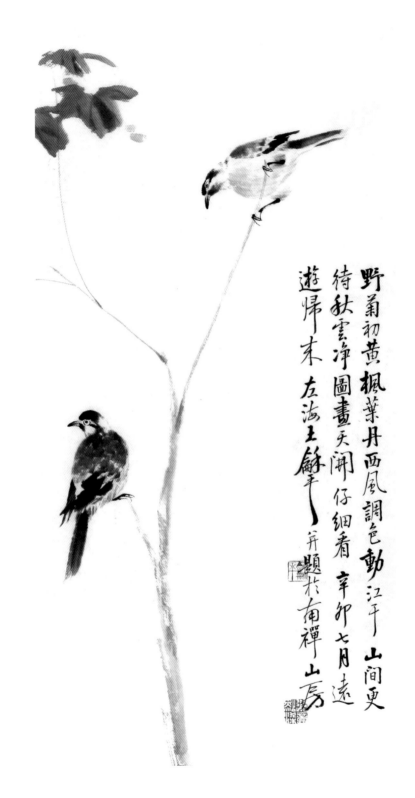

野菊初黄楓葉丹西風調色動江干山間更
待秋雲淨圖畫天開仔細看辛卯七月遠
遊歸來左海王獬平弄題於南禪山房

红叶双禽

每逢山中佳处，辄复取纸记其真趣。若于夜深人静时展看，亦能悦目游心。偶施墨沈则性情所为，非关他人者也。

平时爱读先哲佳作，以清风雅正体裁，养心中浩然之气。每当落笔，忘乎所以，尽写胸中跌宕之情也。

凡画花鸟须净几明窗，神清意爽。尚未挥翰，已见满屋山花，群鸟来集。然后展纸，随意点染，生机勃动，自然天成。

王摩诘为文人画开山，意趣幽淡深远，画宗水墨。数百年来，品尽于逸。今朝宗尚写实，技竞于能，不见逸格。今以宋人双勾法作花卉图。当不可以写实视之也。

和風拂曉喜祥占香氣襲人自入

簷白雲初融紅蕊見一聲鳥囀破冬

嚴攜杖歸來常晚霞臨窗擇墨

發行斜山間春意知多少盡載縑

中一樹花幽壑蒼松韻自生虬枝畫得

影縱橫夜深靜對浮山色聽取風聲

入夢清 詩三首 王蘇平 并書

和风拂晓 册页

一枝悦目蕊初舒園裏繁花趣不如

淡墨寫成清氣在相看直到月窗

虛幽聲烟雲林外還蒼石松蟠石

擁浮山天風掃盡人間事身若半

空心亦閒深淺嫣紅曉露滋山林駐

杖束多時靜聽好鳥鳴花影收拾春

聲入我詩　王甦平　詩并書

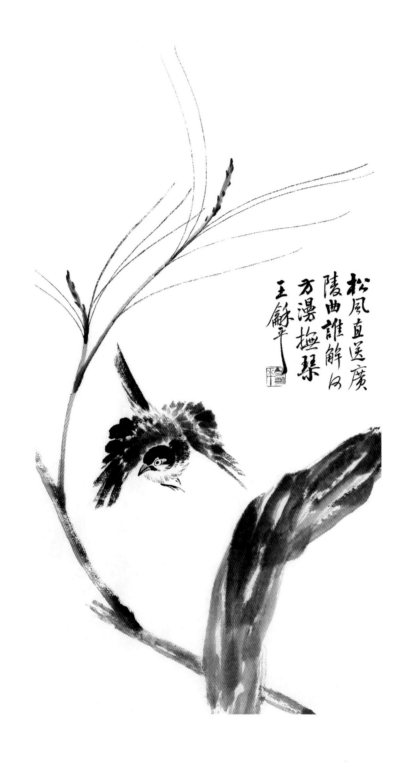

松林来禽

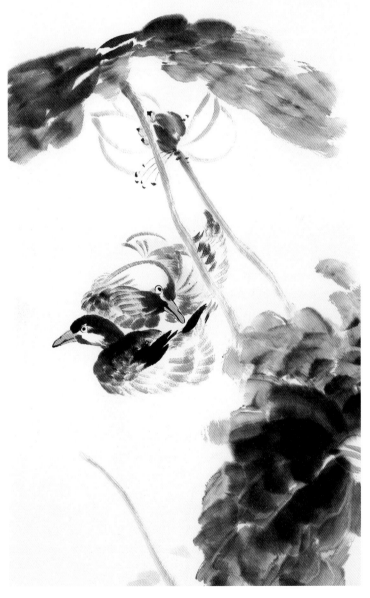

抱素含幽清
著慶誰堪泠
艷比華滋
王餘平

荷花鸳鸯

以手指月，意在月不在手。以笔墨造境，须在笔墨之外观之。

以画写性灵。而未知法度便求性灵，笔力不逮，终无一得。

画之力透纸背者，乃其笔墨精湛、意趣深邃，并非力夫所为也。

画之潇洒出尘，有在章法之外者。乃胸中夙有烟霞，非务为高格调也。

画有简约数笔，而逸气袭人者。非关学养，乃其天性使然。

画之妍丽，不在用色之浓艳。设色全在妙用，虽浅绛亦能神彩生动，妍丽非凡。

真画如璞玉，虽时人不识，而终有剖璞之人者也。

学画如登山。历尽艰辛，上一层则见高一层风景。然苦心戮力者未必即能上一层。有误入歧途，困于荆棘丛中者；有每况愈下全然不知者。待其年老体衰，知道已晚。更有甚者，忙碌一生，痴迷不悟，始终未能闻于道者也。岂不悲哉？或有幸一路高攀，占一小丘，以为登峰造极，沾沾自喜，睥睨同行，不求思进，不知山外有山。立意不高，其所作乞人亦不屑也。惟学者必无智无为，不以登高为高。每上一层获一乐趣而自足，乐此不疲。是终不为高，故能成其高。登至高处，入无垠之境，得逍遥而自在。后之学者昂其首未能度其高，不能量其博，视之不足见。惟其变化之无穷。盖得艺术之真谛者，天下无不向往之也。

画家必能文兼善书者。惟达文则知世理，穷神变，入妙境。盖善书则得笔法，挥毫不滞，气韵生焉。立意已高，下笔必定不凡。

山间花鸟得天地之灵气，吾之笔墨承心灵纵横之气。伸纸点拂，万物一呼即出。

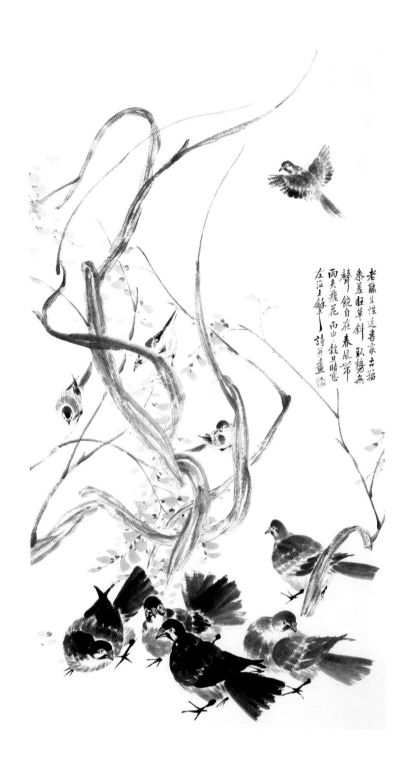

老藤生性近書家志猶
条喜狂草斜取勢無
聲饒自在春風帶
雨夫飛花丙申穀旦晴窗
左海王鶴詩并畫

疏藤聚禽

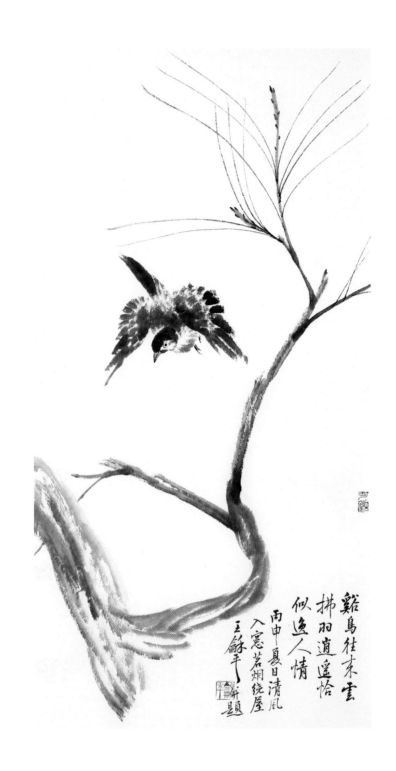

谿鸟往来云
拂羽逍遥恰
似逸人情
丙申夏日清风
入窗茗烟绕屋
王馀平轩题

山鸟拂云

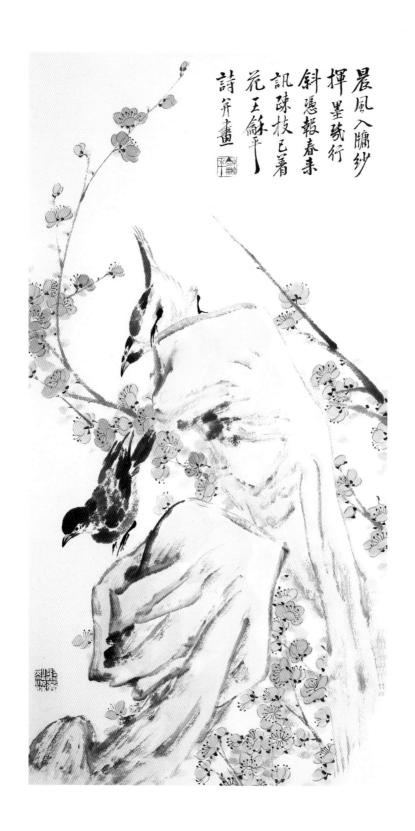

晨風入牖紗
揮墨試行
斜憑報春來
訊疎枝已着
花玉餘平
詩并畫

梅石双雀

56

惟画者之乐也。四季荣枯皆出于五指间。怒作高竿呼风，静使九畹传香，干则秋风袭石，润则春花含雨。笔下万物听任于我也。

金陵画友过南禅山房。见余近作水墨，曰：画风变矣。余答之曰：无意于变，只是熟故。其不信然。

山水花鸟清幽，与文人性情相近。幽人得天之宜，风月之美，挥毫吟颂，行墨间存清爽之气。今作菊花一径，结想南山东篱。非世外之景物，是处处有之，非幽人自不遇也。

文人之画不在形象而在气象。其画也，笔墨生生不穷，深远无量，灵动不滞，活泼可人。所以神品高于能品，而逸品又在神品之上也。

陈子奋晚年所作白描花卉，用笔平正洒脱。今追想其意作斯图，不知如何？当于夜深清梦时，请凤翁论之。

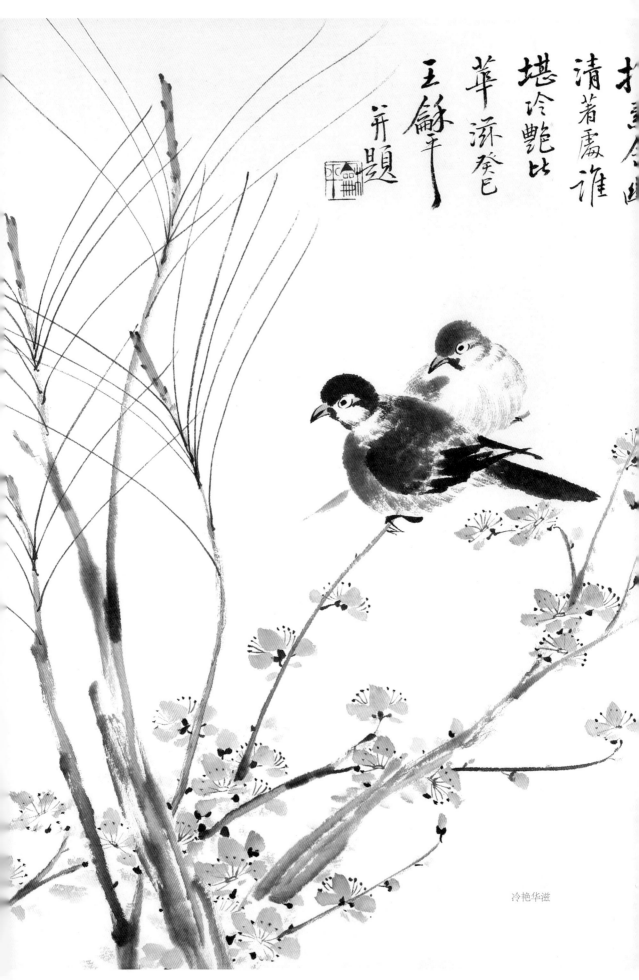

冷艳华滋

鼓山西麓有松风楼，四周百余顷皆松也。清风过之，不壅不急，有自然之声。

倘若急风骤至，则如狂浪催舟，汹涌澎湃。小楼与树颠相上下，呼啸声传天籁之响。恍恍乎，感缥缈，入太虚。今夜思之松涛之声犹在耳也。

烟云可观。可观！

华山绝崖，黄山险峰，常有云起大壑。萧斋素壁，一帧水墨，独坐静对，亦有

乘云气而无心，顺阴阳而养物也。

清秋嫩寒，正朝阳欲上之时，宿露未干。崇溪两岸，青山如仙女玉立，婀娜多姿。乘竹筏似仙人驾莲叶轻舟凌波九曲而下，有出尘之感。游武夷归来匝月，心犹系仙境。今夜拂翰似持尘尾驾轻舟也。

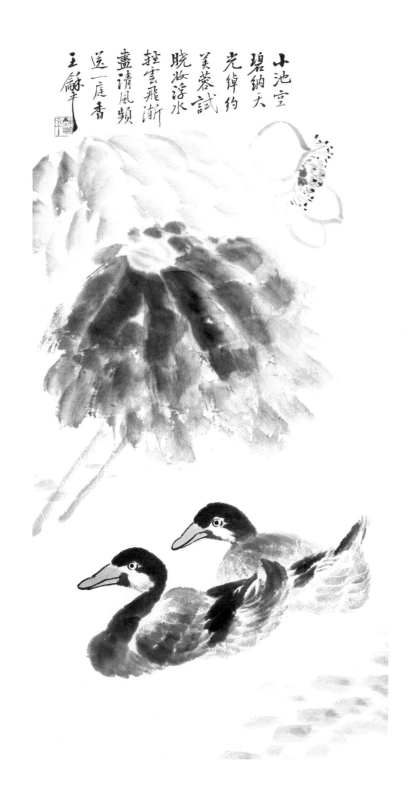

小池空
碧納天
光緯約
美蓉試
曉妝浮水
輕雲飛渐
盡清風頻
送一庭香
王簌平

清波花影

余幽居南禅山房，以窗前绿树为伴，白云为友。时有青鸟往返。却窃得闭户读

书之名。终日悠悠，虚名即毒龙，怎捣我日午高卧？

夜读龚半千山水图册，其间瀑布不雷不霆，涓涓细淌。顿时，胸中云砌。仿佛

坐扫叶楼中，眼前百亩绿阴，风来波动，云来卷舒。

今作数株以闻其声，无登劳之苦而获优游，欣以永日矣。

高山多苍松，观之可以悦目，听之可以娱耳，倘佯其间可以洗心，可以忘忧。

小小山雀不与世争，惟松风溪月，清幽之境，选胜怡情，适意自得。想见其潇

洒之致也。

天游峰上，苍松撑天，浓阴清凉，流云飞过，引起鹪呼雀噪。时闻铜钟沉沉数

声出古寺，幽绝尘寰。俯瞰百里崇山，簇拥一涧碧水，吞吐磅礴，九曲而下。

有居世外清都之想。归来展纸，笔墨间仍浩气流行也。

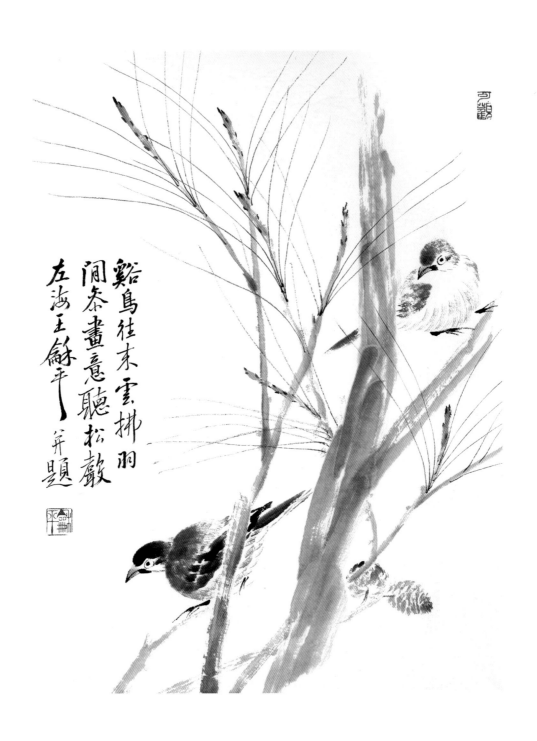

谿鸟往来云拂羽
闲条画意聴松
左海王餘平並题

溪鸟往来

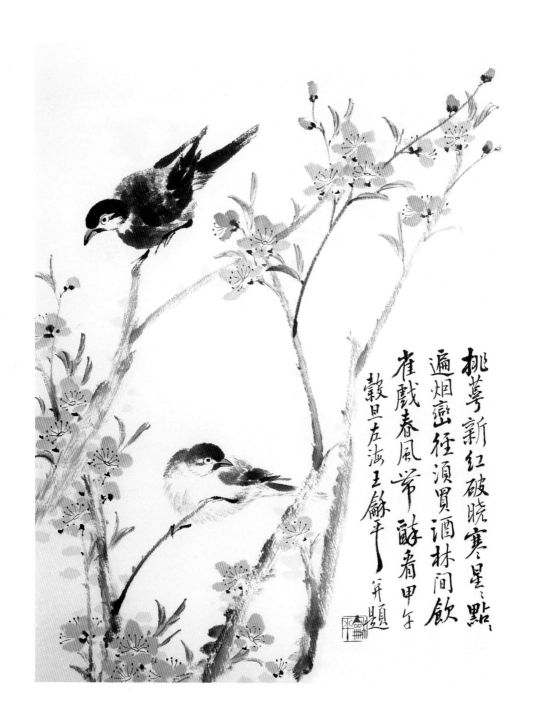

桃萼新红破晓寒星点点，
遍烟霭径须买酒林间饮，
雀戏春风尝酥春甲午，
穀旦左海王馀平并题

桃萼新红

人立于世，观天地，知物性，而后至逍遥。

见物感兴，借形寓意，不拘迹相，方有画外之味也。

小园浓阴，日光淡荡。枕书册于树下，梦彩蝶之飞舞。

临水幽居，得山中之乐也。西望闽江浩浩荡荡，鳞光一片。云帆与群鸥竞翔，烟树间小楼棋布。远山空濛，迷漫天际。若夫清月出焉，佳客不期而至，临窗对坐，时闻轻鯈出水，风过疏林，陶然自在，神游八荒。

山林初晓，曙光一线，云霾渐散。群峰起伏，含霞饮露，连绵不断。高山之上，云雾袅袅，青翠滴露，微风入林，响叶沙沙。宿禽惊起，舒羽理翮，披云展翅，天外传声。此景最为难忘。今日挥毫，山间烟云犹出腕底也。

画发于心而出于手，挥毫泼墨称心如意，气韵生动，意趣无穷也。

人老眼昏不能精工，笔迹无奇，唯气格犹在。

壬午五月既望，黄昏薄酒，研墨展纸。狂风忽起，叶落鸟飞，雨作倾盆。窗外敲击声如龙舟急鼓。乘兴挥毫宛若单楫搏海，穿梭于惊涛骇浪之中。画毕，风平雨歇，云霾尽散，斜阳如初。壶天画后又识。

正值二月春寒，武夷流香涧回云卷雾，开阖阴晴，神奇莫测。仰观长天一线，洁净玄幽。两肩绝壁，老枝倒挂，横柯上蔽。数朵红梅初绽，嫩颊迎霰，娇嫩欲滴。花间灵禽，短啼长啭，居高寒犹靖安。俯看清溪叠浪与落花相逐，水声与响叶并急。细鱼若浮空，鼓鳃摇尾，处激流而闲逸。山光物态，令人感深悟远，慨然长怀。

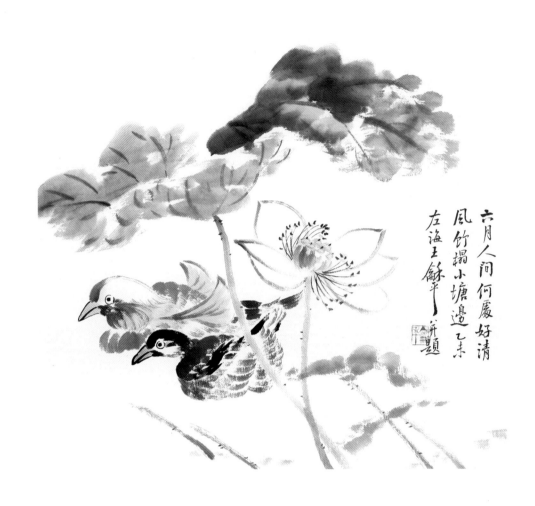

六月人間何處好清
風竹楹小塘邊乙未
左海王餘平 并題

荷塘清风

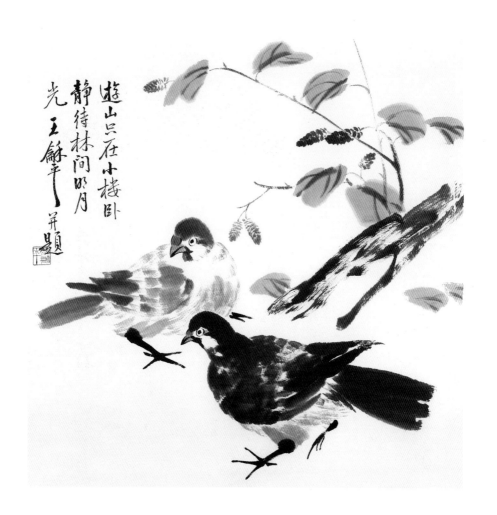

遊山只在小樓臥
靜待林間明月
光 王穌平
并題

桑林双鸽

今人评画，褒厚贬薄。孰不知厚有佳作，薄亦有精妙者。厚则重，薄则轻。鼓钹声为重，其洪亮。管弦多轻音，其悠扬。北人喜厚，南人好薄。以书法论，颜鲁公、李北海书风为厚，王右军、董玄宰书风为薄。以画论，范宽『溪山行旅图』、李唐『万壑松风图』为厚。赵松雪『重江叠嶂图』、倪云林『渔庄秋霁图』则为薄。可见厚与薄者皆有佳品也。

画有『真画』、『假画』者。真画者，画家之学识融入画中，借物抒情，以物造境。假画者，不动真情，以法理作画，描物而已，虽亮丽而无精神也。

惟境深则能久玩，笔墨精微则能静观。可可玩之画必有人惜爱之也。

看惯自然之事。春暖花开，秋寒叶落。山民不识矶竿钓诸侯也。

余之才不足以明道，游于艺，惟澄怀以观道。闲时，枕书卧游，偶有心得，手舞足蹈，奔告于人，而人不知何为之乐，见余乐亦乐之也。将所悟寄之于水墨，笔底幻出奇诡。于是乎，悬之于壁，置之于枕，则夜不成眠。如是者四十余载，心犹童稚，而见镜中老汉须发皆白，几不相识也。

随园主人论诗云：『有作诗者，有描诗者。以他人之作为楷模，拼凑词汇，不关性情，是为描诗者，非诗人也！』有描画者，是为画工，非画家也。

偕友于是非之外，耽游于山水之间。

葆守恬静，心怀安宁。养平和之气。作江山风月主人。

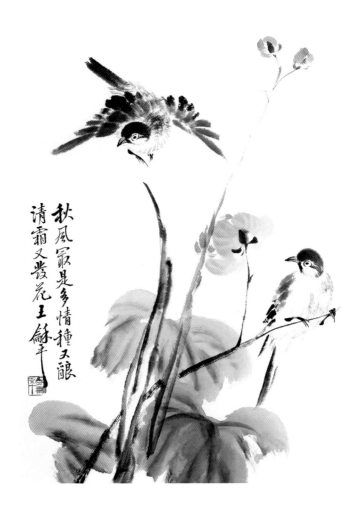

秋风多情

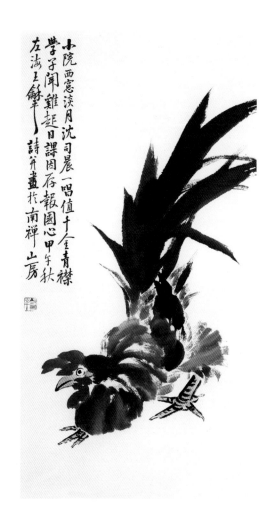

小院西窗淡淡月 沈沈司晨一唱值千金 青襟学子闻鸡起 逐日课因存报国心 甲午秋 左海王翱羽 诗并画於南禅山房

雄鸡图

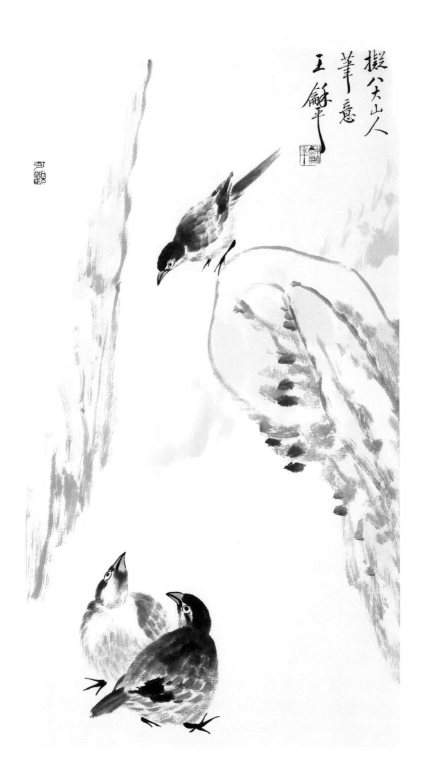

拟八大山人笔意 王翿平

山间幽禽

画为无言之诗，然非诗也。画能明道，然非道也。万物出本心而生于素纸间，万物合乎道，则气韵生焉。气韵生则情溢于画。情溢于画则慧心明发。此乃画之道也。

易曰：道成而上，艺成而下，道成艺成。余从艺数十余载，于斗室中挥毫泼墨，随心所欲，造乎自然。山中烟云时浮案间。或道成乎？或艺成乎？唯依仁游艺而已矣。

夫画若有法，何不教亿万之众皆成画师。画若无法，何不废之学堂。惟画不可有法也，不可无法也。有诗偈曰：法本法无法，无法法亦法。今付无法时，法法何曾法。画非教而能之，亦非不学而能画者。羚羊挂角，无迹可寻。

纯是天真，闲散舒畅，清正超迈，乃为逸品。

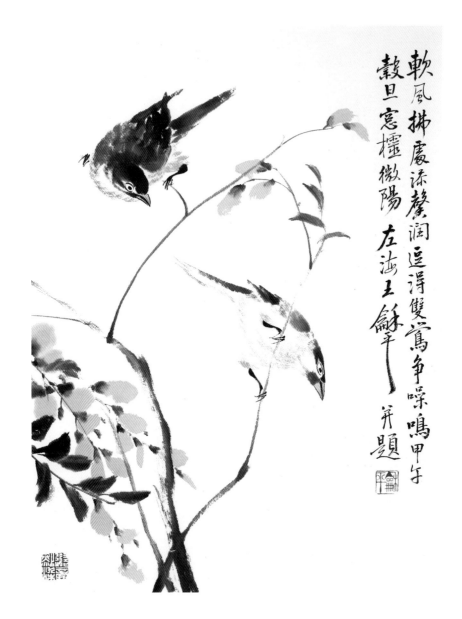

軟風拂庭漆藜潤逗得雙鴬爭噪鳴甲午
穀旦憲檯微陽　左海王鉥平弄題

双莺争鸣

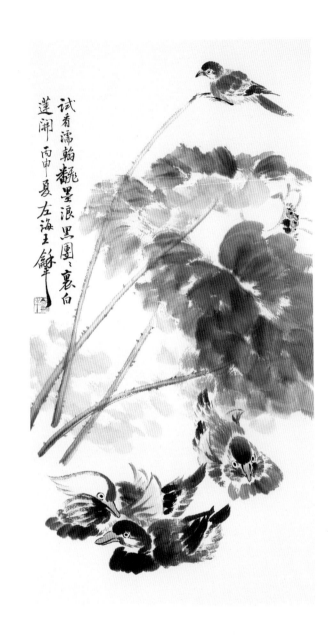

试看濡翰靓墨浪黑团、裹白
莲渊 丙申夏 左海王解平

荷塘集禽

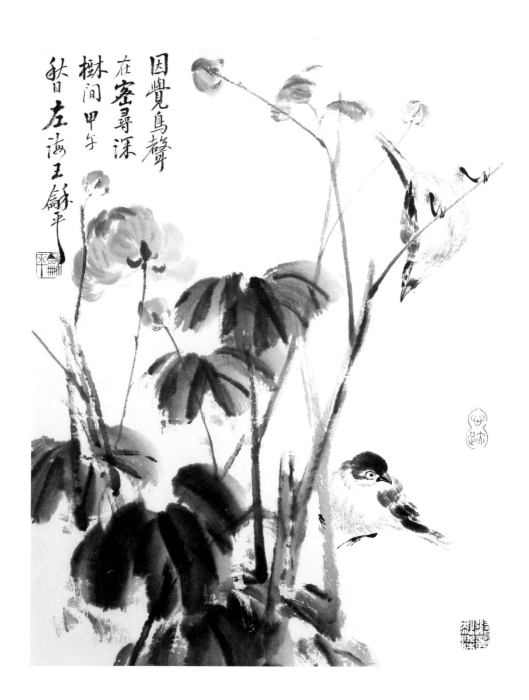

因览鸟声
在密寻深
樾间　甲午
秋日　左海王绂平

秋林鸟声

杨诚斋有一言：『从来天分低拙之人，好谈格调，而不解风趣。何也？格调是空架子，有腔口易描，风趣专写性灵，非天才不办。』当今画家常谈格调不重风趣。作品有形无神。惟有真性情方能感人，方显高格调。

人之一生气度，老幼不同。年少时初入社会，遵守法规，以其年丰恃才傲世。中年时阅历渐深，出入法度，左右逢源。老年时忘乎法度，纯是天真。年少时作书需规矩，于法度中见才情。所作渐丰，自有法在，自成一家。若阅历不足而强行老道，则东施效颦终为世人所耻笑也。先有规矩，以规矩发人才智，终离规矩得天真神态。

凡画须工拙相半，不可全工亦不可全拙。使其皆工，则处处见雕琢痕迹。使其皆拙则散漫无精骨。意笔之画如此，工笔之画亦如是也。

77

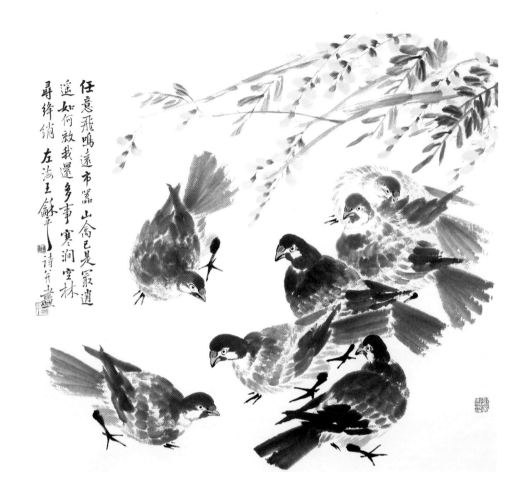

任意飛鳴遠市囂　山禽已是最逍遙　如何教我還多事寒澗空林尋絳綃　左海王儆平　詩并畫

紫藤群鴿

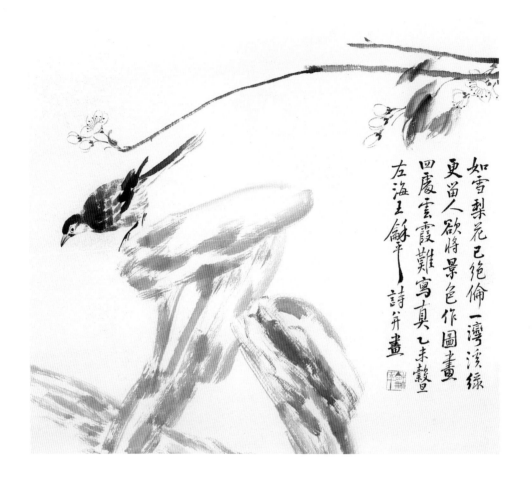

如雪梨花已絕倫 一灣淺綠
更當人欲將景色作圖畫
回廈雲霞難寫真 乙未暮
左海王翰平 詩弁畫

梨花小园

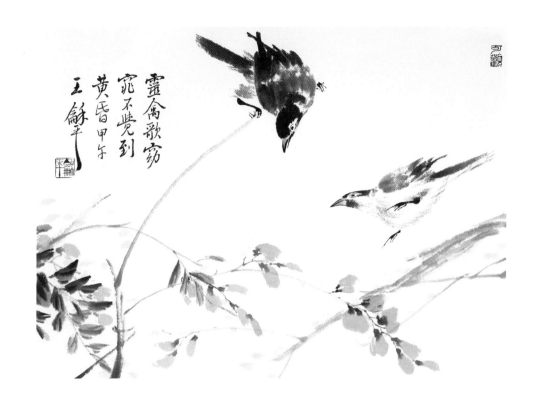

灵禽鸣春

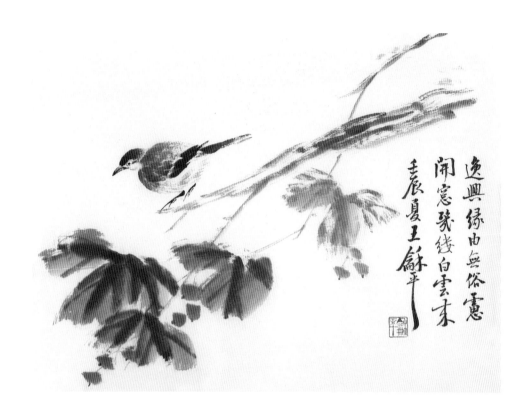

逸興緣由無俗慮
開窗發綫白雲來
壬辰夏王蘇平

果棚觅食

作书须有法，无法不能言书。书之优劣以气度为先，气度无以言之，气度在法外，所以佳书难得。

气度不可教而得之，惟以弘养正，方能气度不凡。古人云『人品既已高矣，气韵不得不高，气韵既已高矣，生动不得不至。』若有非凡之气度，自然入高雅境界，偶一挥毫，水墨光彩照人。

意境在于象外，若囿于形象，尺幅之外无垠，精神世界则不得见矣。

『宣物莫大于言，存形莫善于画。』画者体察自然，以形宣言，文与画之性能皆备也。

三月九华最为可观，群峰空翠，卓立云间。野花含露，荟蔚送香，寒泉傍道，叠浪催石，玉弦低响。礼拜者比肩继踵，手持紫香，烟绕画檐，上接云天。喃喃诵经声与沉沉木鱼声庄严肃穆，幽奥无极。化成寺踞一山之巅，四周山峦合围，僧房佛塔倚势而筑，蜿蜒百里。绝壁空壑时有烟云腾起，金宇飞檐顿失云中。长风拂过流云一线，疑是仙人乘鹤归来。入化成寺顶礼膜拜，愿仙人指点，度一切苦厄，至无意识界。山水云霞引人思兴，九华之胜犹在山水之外，在于约略入仙人之境。是故，游九华之后终不能忘之也。

用笔当知密处见空灵，多而不厌其繁。疏处皆实地，少而不觉其空。通体一气，生动无碍。不见斧迹，而知其惨淡经营也。

倾国娇姿红牡丹 巧裁移在
画图看 园经风雨花凋尽
枝上一枝春未阑 王飙平

倾国娇姿

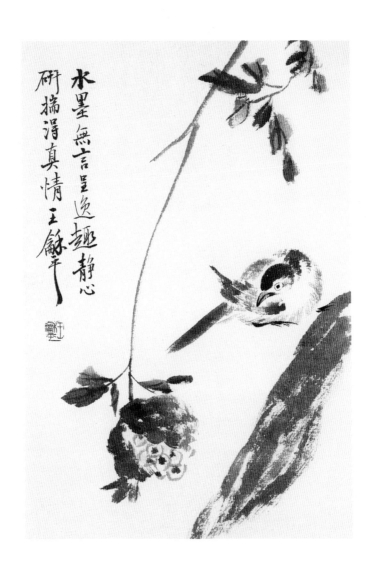

水墨無言呈逸趣 靜心
研摘得真情 王餘平

果熟来禽

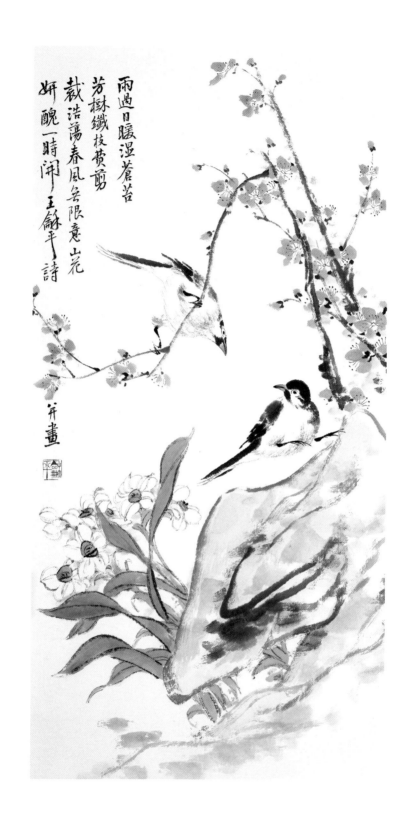

雨过日暖

笔墨结构乃写意画家之创作。画家为描写事物，需创作适合表现对象之笔墨结构形式，充分挥发笔墨之性能，方显笔墨之美。历代画家以各自不同笔墨结构形式表现物象而精彩纷呈。故创作适合表现物象之笔墨结构，乃画家创作之课题，较之选择题材更为重要也。题材可以随意更新，而表现一种物象之笔墨结构形成则需千锤百炼，反复推敲，方能成熟。

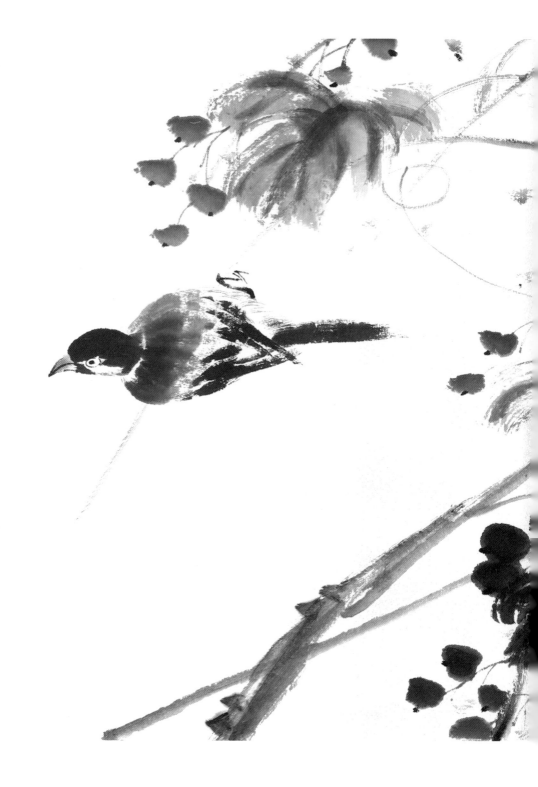

徐熙墨迹分明在疎影風枝墻上斜
甲午春三月左海王鈺平并題

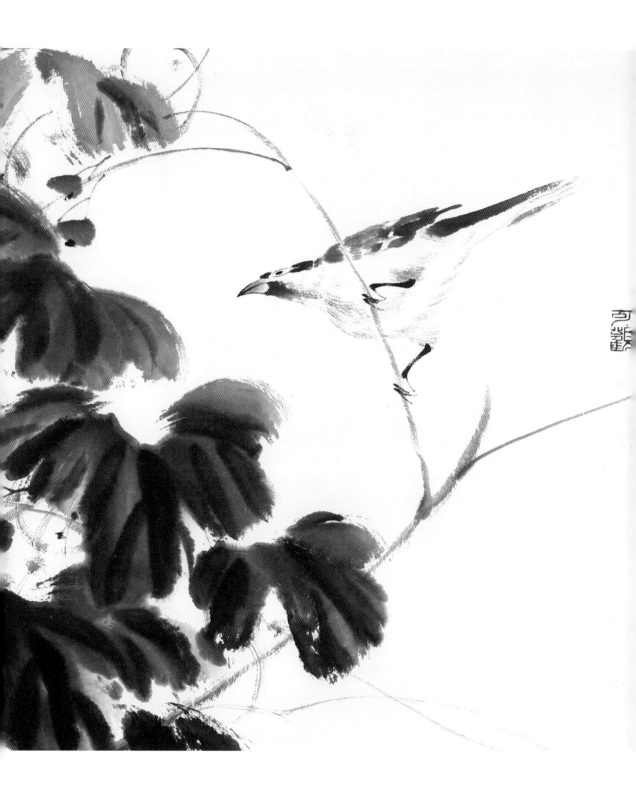

果林来禽

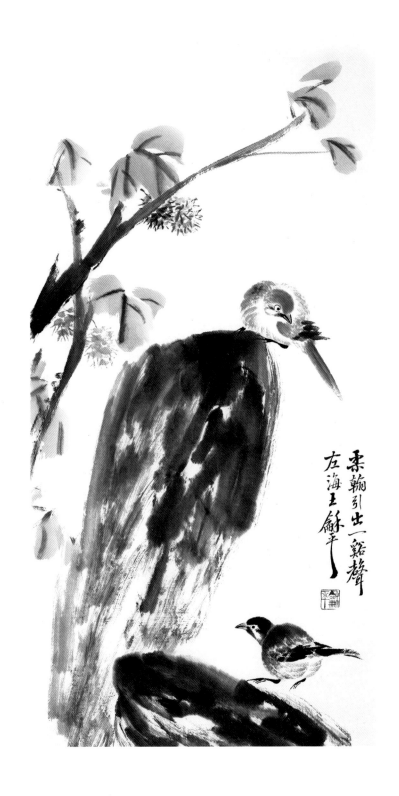

栗翰引出一谿聲

左海王耘平

秋山双翎

『临案裁缣走笔忙，细分五色墨流香。只求气韵旋生动，画到无形也未妨。』笔墨间气韵生动趣味无穷不在于形象也。

『佳句每从云水求，青山踏遍语方遒。闲来泼墨化诗境，挂在书斋镇日游。』诗意来源于山水之间，以笔墨造境，胸中需有烟峦。

不似还真最可怜，一帧水墨久留连。韵生气质形为次，笔迹间含意万千。

画乃写平时之所见。满纸清韵，余情不穷，整日观之于书斋中自是一乐事也。

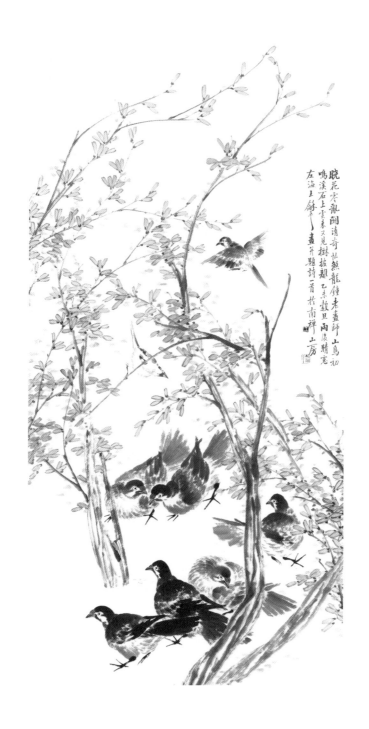

晓花寒乱闹清奇 枯秃龙钟老画师
山鸟初鸣 溪石上 云来又见捄 披离
乙未毂旦 雨后晴窗 左海工馀 画并题诗一首于南禅山房

春花集禽

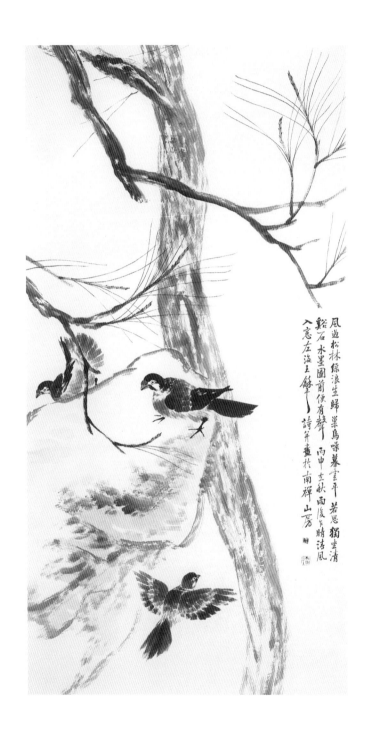

風過松林綠浪生 歸巢鳥噪暮雲平 若思獨坐清
齋石 水墨圖前便有聲 丙申立秋雨後作晴溪風
入意左海王蘭 詩并畫於南禪山房

松石集禽

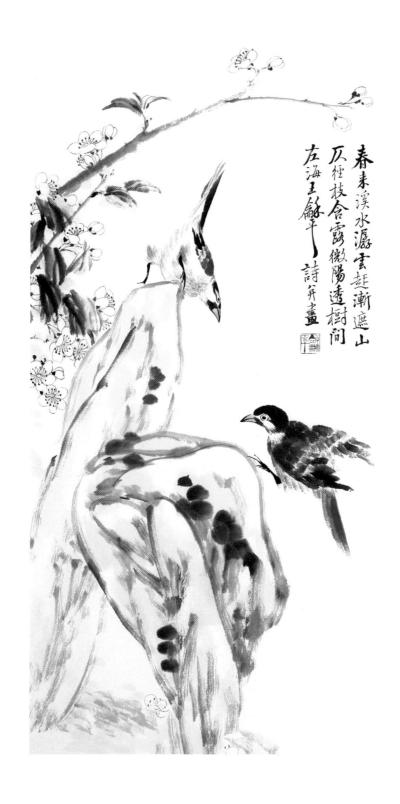

春来溪水漲雲起漸遮山
厂徑枝含露微陽透樹間
左海王簫平　詩并畫

春山双翎

吾郡于山南麓有补山精舍。粉墙黛瓦，依山而筑。玉兰环绕，松竹相间。

舍旁有巨石，古榕盘踞其上。枝似飞檐，叶如绿盖，势若腾虬。青石铺

蹬，逶迤入山，芳树迷径。满山皆建兰，细叶葱郁，微风拂过，绿茵泛

涟，馨香数里可闻。千余年来，榕垣之名儒硕彦，旅闽之轩冕贤达，曾啸

傲留连于此。

今距补山精舍百余武，又筑一庭院，在西南麓山口。院内小池，水颇清。

沿曲廊，累石错置，欹窦出蕙，厥境清复。登楼，有壶天书屋。朋侪常

聚。沏乌龙以紫砂，研隃麋以歙砚。高谈玄理，涉及百氏，得意已见天

真。妙思物骋，解衣般礴，拂翰即成诗景。四座哗然，争相题吟。感斯乐

之少有，令开尊以畅饮。数巡斠毕，面红耳热，念佳人之久别，倚北窗而

远眺。烟舍三山，唯有少年遗梦。柳绿半江，尽是春花东流。夕阳西沉，

万物混沌，方圆终归一统。朗月当空，宝塔银光，世间本无是非。心随浮

云出尘表，入太清，得逍遥以自适。壶天永乐哉。

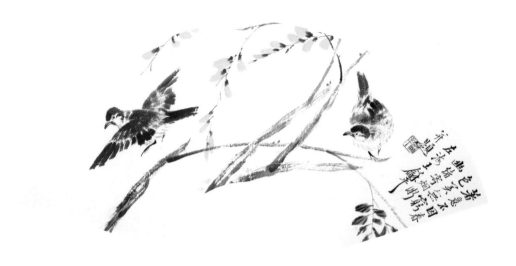

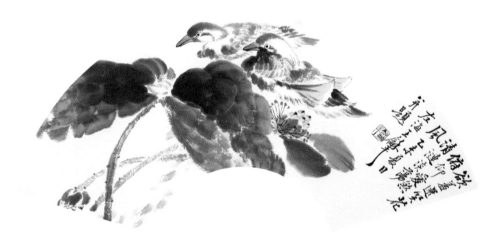

疏藤双羽

花映清涟

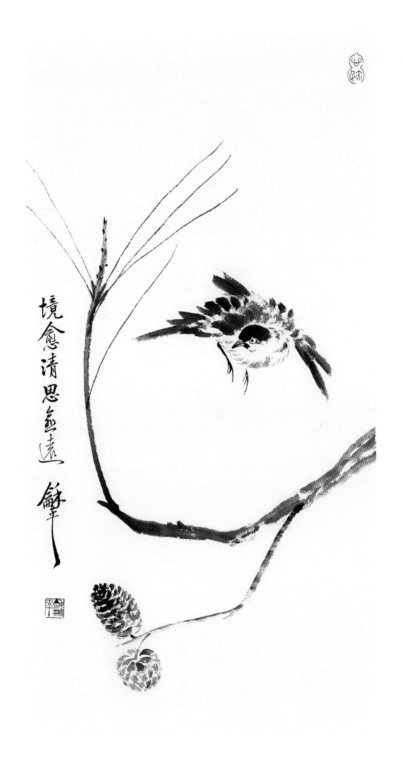

境愈清思愈遠 蘇平

松风拂羽

题方骏《江村夕晖图》

清初王麓台论设色画云：『色不碍墨，墨中有色』。石青石绿之色本厚，过之则墨痕无余。故近人作山水画多以浅绛为之。金陵方骏研究重彩画数十年，以青绿江南山水面世，秀丽而浑厚，浓郁而清幽。设色、皴法迥异古人，创自家面貌。所作青山白云、小桥流水、茂林村舍，可居可游，意趣盎然。

王耕烟云：『有人问如何是士大夫画？』曰：『只一「写」字尽之。』此语最为中肯。字要写，不要描，画亦如之，描画便为俗工矣。

洗砚添泉远俗尘，淋漓墨色最精神。因知妙境出无象，随意挥翰见本真。

齐璜画入万千家，造物寻常著意嘉。还见天真开妙境，最怜草率写春花。

衰翁变法风斯古，焦墨无华趣更赊。三百年来谁与比，俊卿以外一人耶。

春花含露，一园秀色。山鸟度枝，半岭清音。

欲知君子高迈之质，不妨风雨林前看竹梢。

纷华朴素各新奇，逸趣清心人弗知。笔墨无多存妙理，唯凭虚白识幽思。

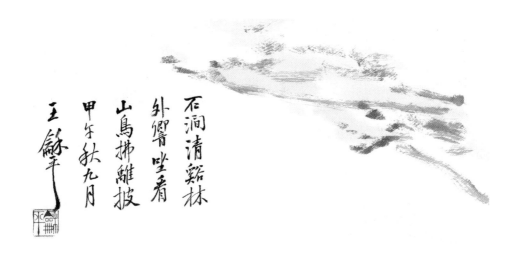

石涧清谿林
外响坐看
山鸟拂离披
甲午秋九月
王绪平

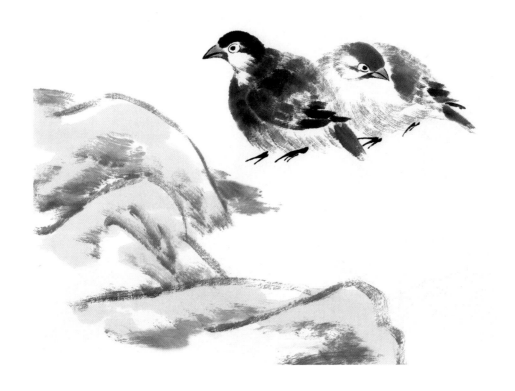

空谷双禽

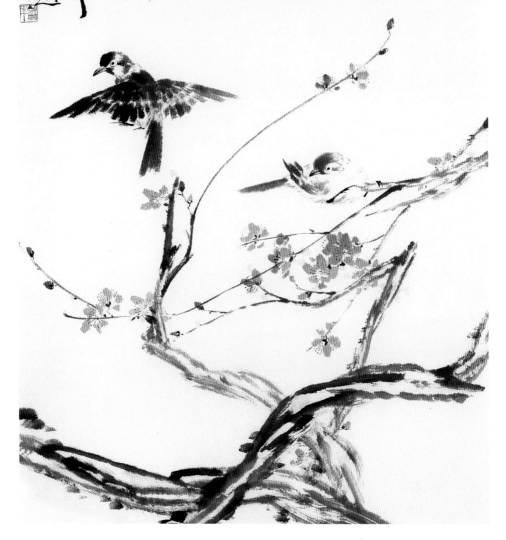

蟠石虬枝面北风，一花初放鸟啼空。山林雪後春消息，在我闲涂水墨中。

壬辰二月王蘇平画并题

双翎报春

101

题朱新建《江湖图》

金陵朱新建乃画坛之奇才也。上世纪八十年代初，中国画坛以写实绘画为主导，画家迷惑于技能，而失之情致。年青朱新建以简约数笔描绘都市女性，令画坛耆宿大跌眼镜。其独特画风展现写意画之魅力，从此扬名。朱新建勤学广承，博览群籍。以其天生之才潇洒处世，赋美人，歌才士，笔底人物栩栩如生。近作《江湖图》，形象生动，笔力雄健，侠客豪气盈然纸上，正所谓真宰欲出者也。

画家或是别心裁，万象能从书法来。一幅分明狂草体，乱藤写出几花开。

题徐乐乐《竹里清韵图》

夫君子以轩冕而荣者为其外，以恬静而居者为其内。仁智者之乐在于山水之间也。清溪之畔有茂竹焉，餐霞饮露，含云蓄翠，与佳人游。歌女抚琴低唱。水声蝉吟，雀啼莺啭，英英相杂，绵绵成韵。观修竹流水可以娱目，听琴声鸟语可以悦耳。逍遥而相羊。此乃徐乐乐《竹里清韵图》之佳境也。

题王孟奇《八仙图卷》

高卧斋主人王孟奇乃当今之高士也，恬静寡言，深居简出，不与世争。其画不求形似，直舒胸臆。笔墨自由洒脱，活泼可人。肇天然之性，入逍遥之境。夫画以意运法，不拘成法，无法而法，乃为至法。若假意效法，终隔一层，不能入其奥妙也。《八仙图卷》清新精粹，工而能逸，独辟蹊径，匠心独运，时人罕有其俦也。

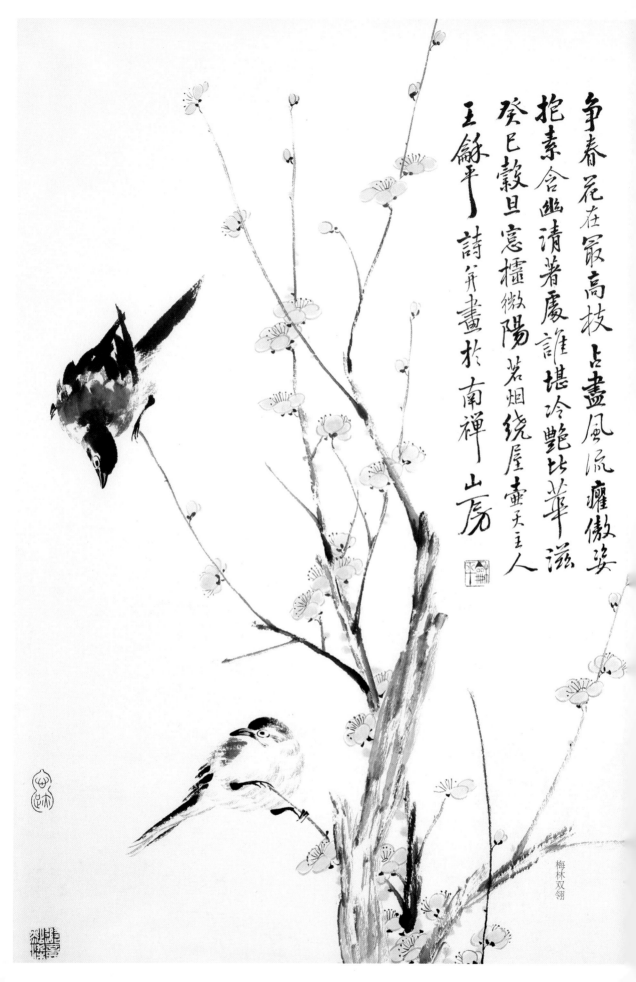

争春花在最高枝 占尽风流癤傲姿
抱素含幽清著屡 谁堪冷艳比华滋
癸巳穀旦憑栏微阳若烟绕屋尽天主人
王餘平 詩并畫於南禅山房

梅林双翎

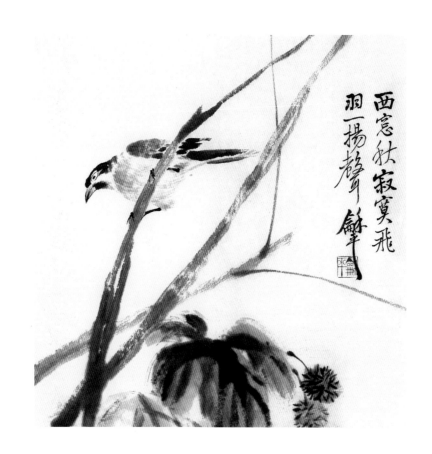

西岂秋寂寞飞
羽一扬声鲆平

秋林山雀

题王孟奇《醉说南朝狂客图》

魏晋时期，世态纷扰。多有轩冕才贤鄙视功名，轻蔑名教，粪土富贵，崇尚自然。倡导理性与内心自适，探讨人生至高境界。惟其常聚村郊溪畔，山间野林，世人称之为竹林名士。以其重仪表，好饮酒，多才艺，而誉之为魏晋风度。

高卧斋主人王孟奇经明行修，涉猎古今。身居闹市，心系山林。其于《高卧斋闲话》中云：『最喜于雨日中，一榻横陈，以书掩面，神游其间，然全不干学问，无挂无碍，最多乐事。』俨然一派魏晋风范。画品如人品。

孟奇兄将其洒脱自如飘逸高迈之风度引入绘画之中，所作人物简约清新，取微窥宏，笔墨间透露出超乎尘表，逍遥自得，天地生生之气。其运笔如游龙飞虹，线描细柔洒脱，一气呵成，为众多画家所效仿。

宿雨初收日色微　細枝果熟掛墻圍　分明一曲來
琴上　却見鳴禽繞樹飛　左海王蘇平　詩弁畫

果棚来禽

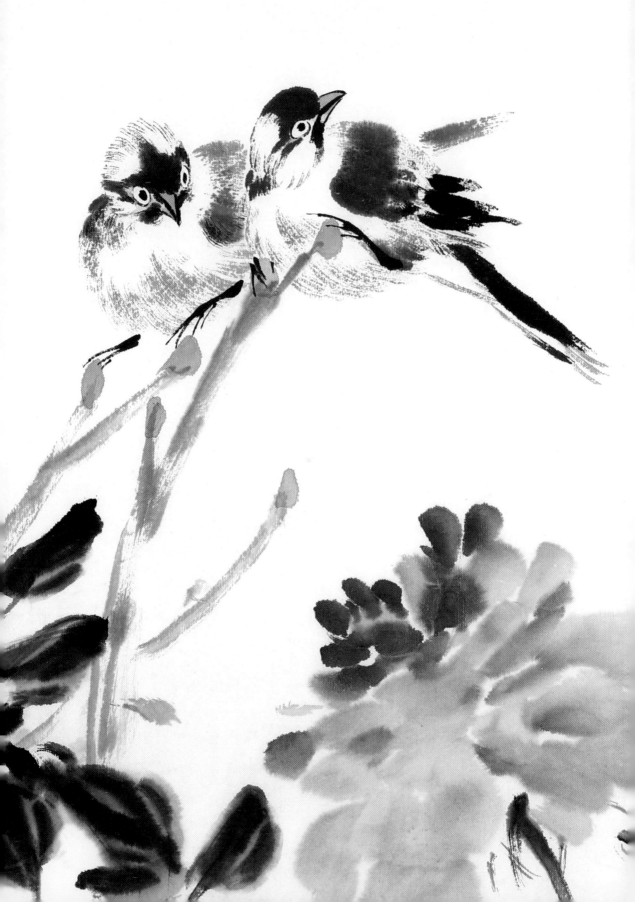

诗选

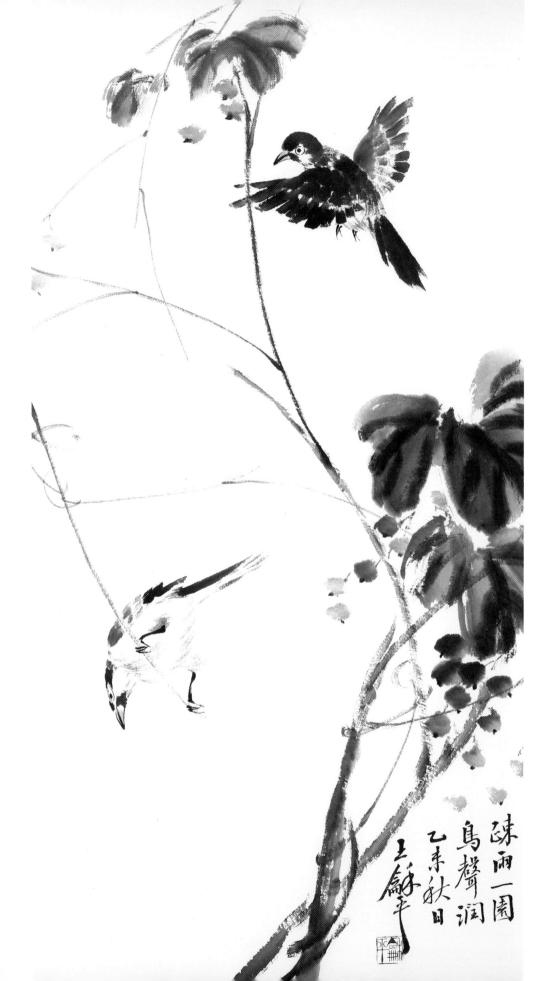

疎雨一圍鳥聲潤
乙未秋日
三餘平

果林双雀

过腾格里沙漠

浩瀚无垠飞鸟惊，日浮大漠白烟生。

凌空蓦地卷沙响，疑是三军铁骑声。

乘羊皮筏渡黄河

羊皮作筏薄堪忧，一泻黄河势不收。

历险更知风浪恶，人生成败只沉浮。

题水墨风竹

淋漓水墨意无穷，浓淡相宜入境空。

一片筼筜明月里，千竿脱手起狂风。

书枕多梦

净几明窗翰墨香，图书伴我几檀箱。

有时书枕作长梦，醒后依然续梦长。

题紫藤图

老藤生性近书家，古籀参差狂草斜。

取势无声饶自在，春风带雨夹飞花。

游春

一夜暖风吹碧纱，清江晓日映朝霞。

春林处处都红遍，半是霓裙半是花。

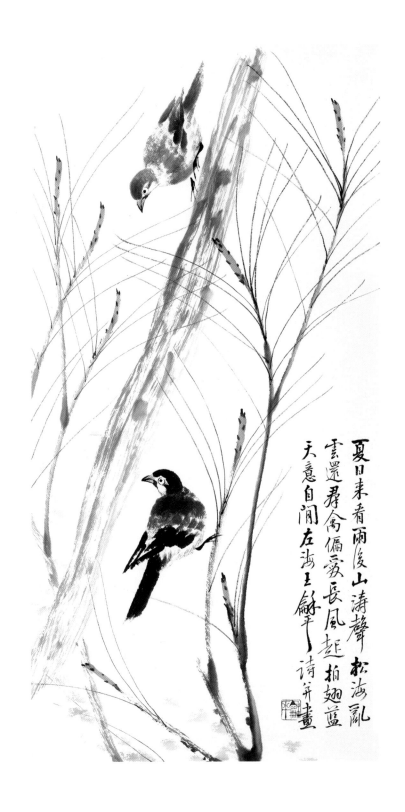

夏日来看雨後山濤聲松海亂
雲還尋禽偏愛長風起拍翅藍
天意自閒　左海王翊平詩并畫

松风双羽

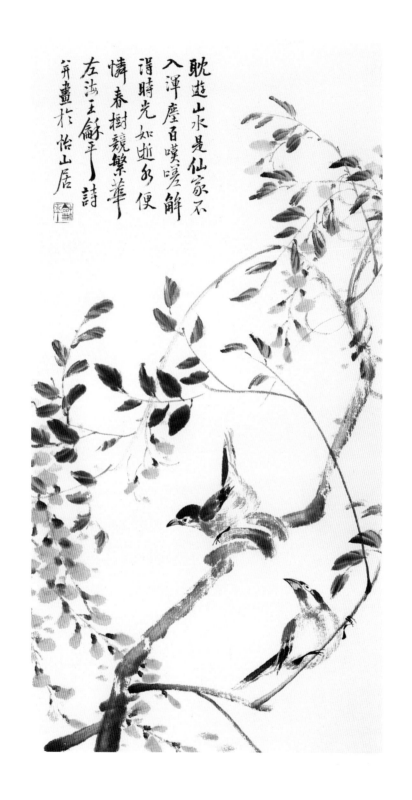

耽遊山水是仙家不
入渾塵百嘆嗟解
諧時光如逝多便
愔春樹競繁華
左海王穌平詩
并畫於怡山居

紫藤双翎

医画

医画良方唯读书，吟诗百首俗根除。

万千物态攒眸至，笔墨传神逸趣舒。

卧看山

天削千峰竹外闲，晓云乍过绿窗间。

若以虚名争斗世，不如此地卧看山。

苍鹰

天半峣峰淡欲无，盘根峭壁老松孤。

苍鹰独立虬枝上，高唤一声云壑呼。

山深

山深百卉爱清幽，似瀑长萝接湍流。

翠湿溪云新霁后，悠然驻足断崖留。

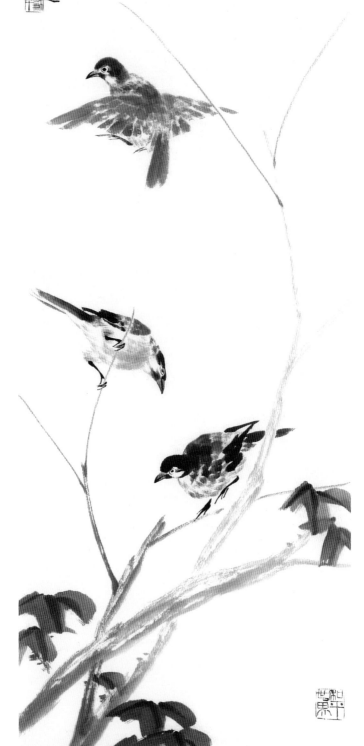

翰墨場中癃老仙
壺天歲月不知年
一支禿筆行當老
滿腹閒情近昔賢
練繪幽花多入夢
硯涵勺水偶成篇
未成宿願夜難寐
仄几挑燈學老禪
左海王緝年并題

秋林飞雀

115

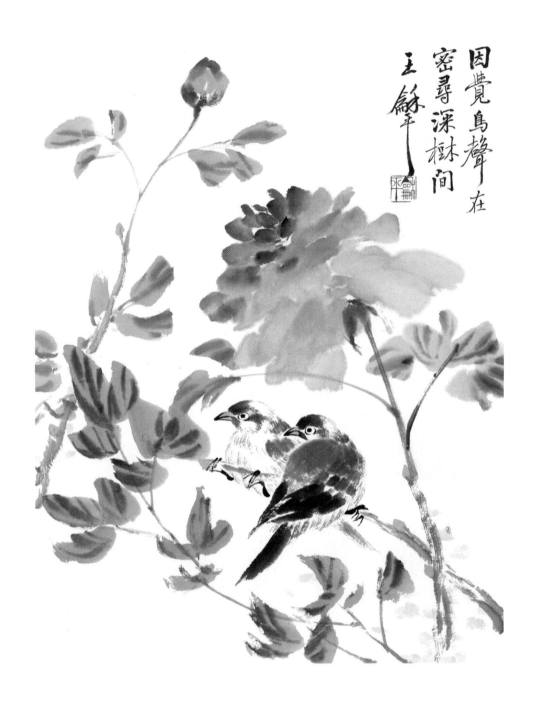

因覺鳥聲在
密尋深林間
王簫平

富贵偕老

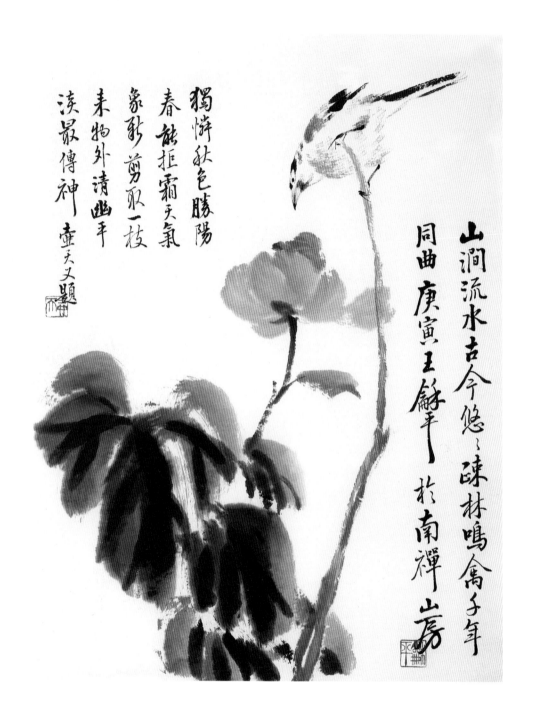

独怜秋色

清潭

彻底清潭流不休，春林叶茂转凉秋。
禅随万物因无住，明月当空境更幽。

春湖

春湖日暖绿平波，波上烟岚隐白鹅。
画里行舟人不觉，停桡犹唱采薇歌。

求镜

求镜磨砖妄自持，真如本性不能欺。
忘机物外非禅榻，微笑拈花三昧知。

诸葛武侯

只为三顾报君恩，心血空抛五丈原。
但怨武侯谋百策，不知垂老对金尊。

清风

拥起溪云遮碧山，松涛万顷鸟飞还。
清风尚解诗人意，幽境常存动静间。

云松

低偃高敧态自雍，盘龙岭上卧云松。
林中更待栖岩客，桑落临风斠满钟。

题荷塘清趣图

画罢幽荷息羽闲，潜鳞静听水声潺。
逍遥无限壕梁意，尽在毫端片纸间。

游太湖

晓风轻软喜新晴，杜宇奚呼归去声？
满眼碧波林茂绿，更寻何处涤心清。

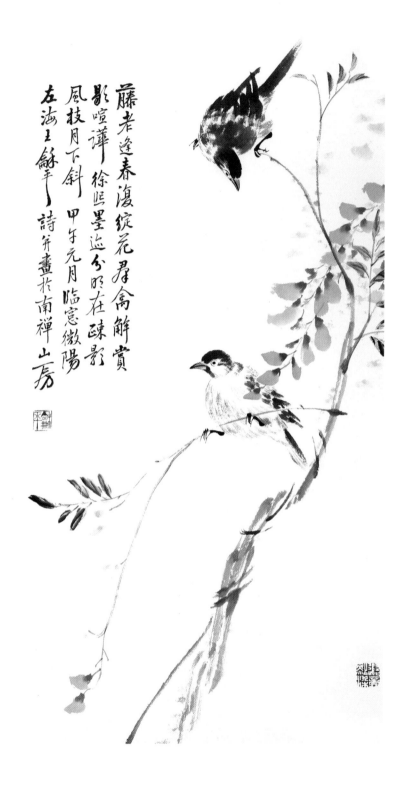

藤老逢春復綻花 群禽解賞
影喧譁 徐熙墨運分明在疎影
風枝月下斜 甲午元月臨窓微陽
左海王緣平 詩并畫於南禪山房

老藤新花

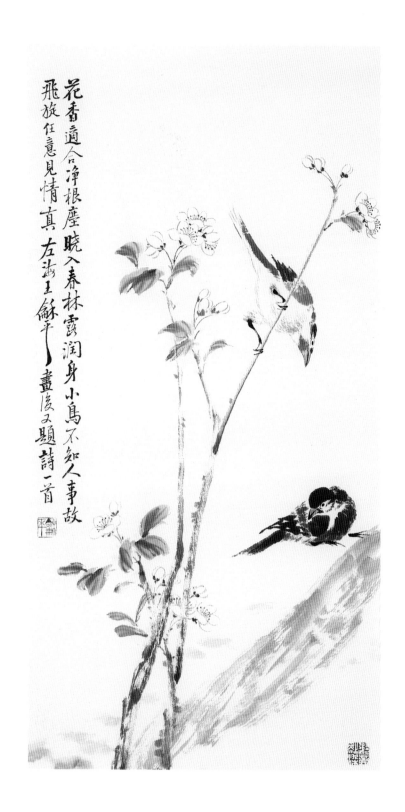

花香適合淨根塵 曉入春林露潤身 小鳥不知人事故 飛旋任意見情真 右涉王餘平畫後又題詩一首

梨花双雀

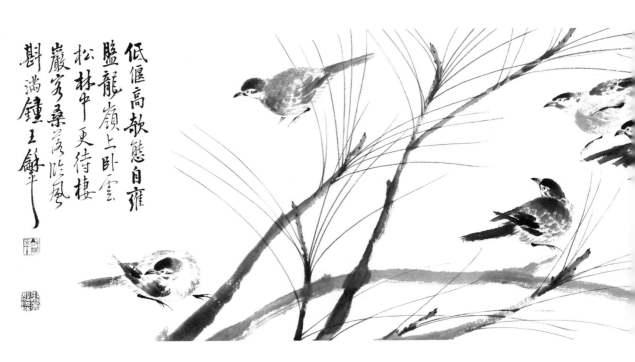

低徊高歌態自雍
監龍嶺上卧雲
松林中更待棲
巖穴桑蔭臨風
斟滿鐘三餘年

松风拂羽 丙申秋八月晴窗 怡山题

松风拂羽

秋山如画

野菊初黄枫叶丹，西风调色动江干。
山间更待秋云净，图画天开仔细看。

题松林集禽图

欢声交集鸟临风，日近林梢雾气融。
松岭清凉三百亩，都归咫尺画图中。

园花

园花四季每相更，凋落欣荣总挂情。
唯见闲云川泽上，卷舒一样景恢宏。

竹

劲节虚心出幼冲，霜欺雪压未腰弓。
曾经托迹荆榛里，待看凌霄大不同。

123

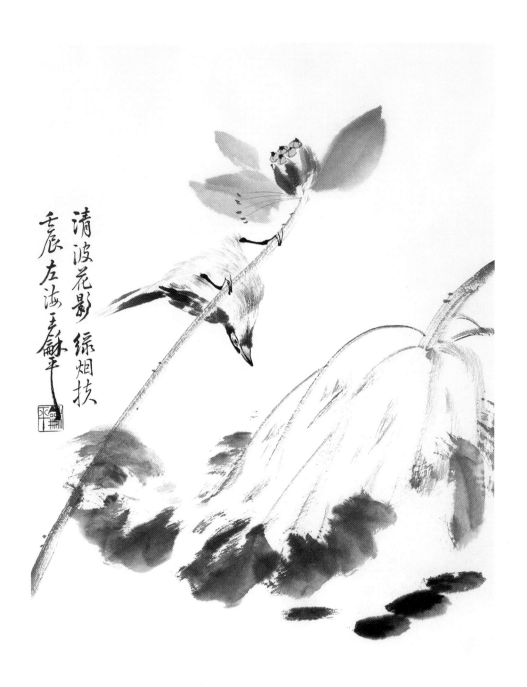

清波花影　綠烟技

壬辰左海王蘇平

荷塘息羽

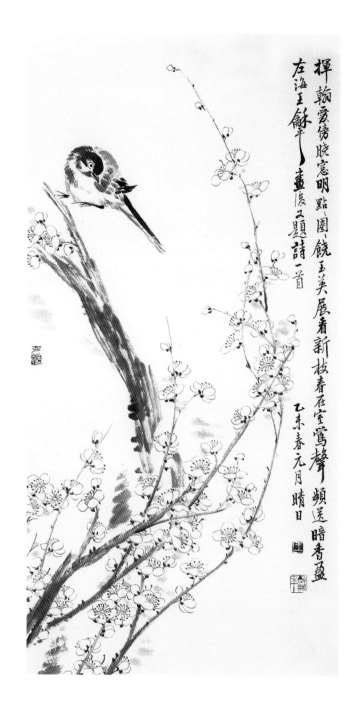

揮翰愛傍晚窻明 點點圈圈饒玉英 展看新枝春在室 寫聲頻送暗香盈

乙未春元月晴日

左海王鐵平 畫後又題詩一首

春林鶯囀

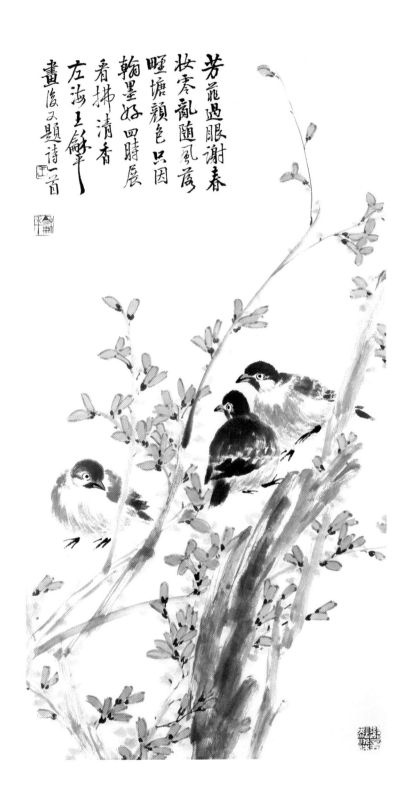

芳菲過眼謝春
妝寒亂隨風度
瞳塘穎色只因
翰墨好四時辰
香拂清香
左海王鑄平
畫後又題詩一首

鳴禽迎春

题疏藤飞雀图

漫将思绪托柔翰，画罢疏藤闻雀欢。

真趣却存空白处，待人摩揣几番看。

眉月

躬耕闽北志难酬，眉月如钩每钓愁。

谁料离开三十载，反怜眉月映溪流。

藤花

晓日穿云照短墙，藤花如瀑写春光。

衔泥紫燕擦肩过，一阵轻风带露香。

星夜

三更小院几丝风，又值清秋霜叶红。

往事一桩星一点，纷纷挂满夜空中。

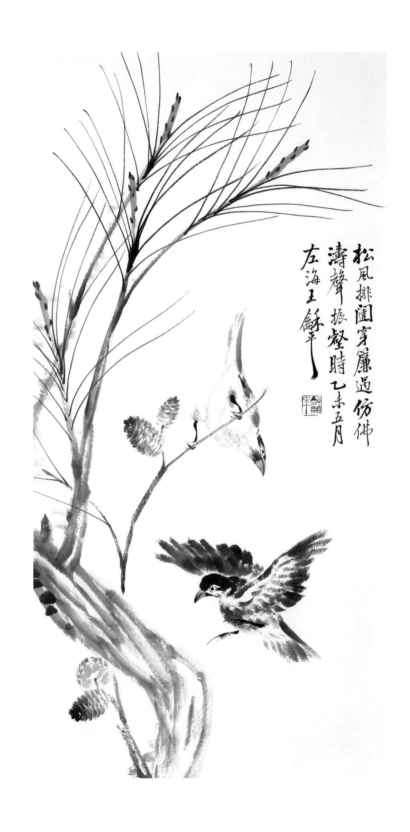

松风排闼穿廉过仿佛
涛声振壑时乙未五月
左海王铁平

松林双羽

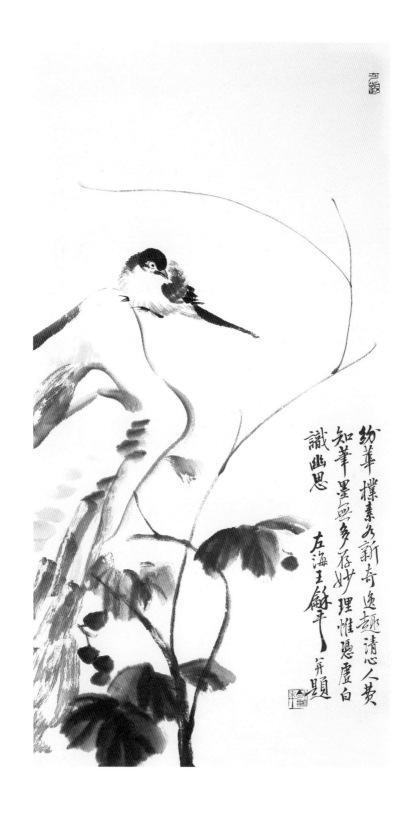

幼華樸素多新奇逸趣請人費
知筆墨無多存妙理惟憑慮白
識幽思

左海王麟平并題

山石栖禽

129

归鸟

江映斜阳浸数峰，半山古寺暮云封。

一只鸟似知禅意，静立高枝听远钟。

画家

时令谁言倒转无，画家意蕊不曾殊。

任凭窗外秋风起，春色依然驻我庐。

山禽

任意飞鸣远市嚣，山禽已是最逍遥。

如何效我还多事，寒涧空林寻绛绡。

梅

乔树婀那绕屋栽，凌霜已发数枝梅。

书斋拂晓卷帘起，好让清香侵观台。

芙蓉

八月芙蓉抱石斜，轻绡舞曳艳红霞。
秋风最是多情种，又酿清霜又发花。

题芙蓉图

裁得秋光写性情，清江一曲映红英。
芙蓉开在凌霜后，不籍春风争显荣。

梅

常因诗思扰春眠，小屋疏帘香气穿。
梅影已经清妙绝，还添月色弄轻烟。

牡丹

世间才貌两全难，富贵天生红牡丹。
最是多情还不语，留人著意几回看。

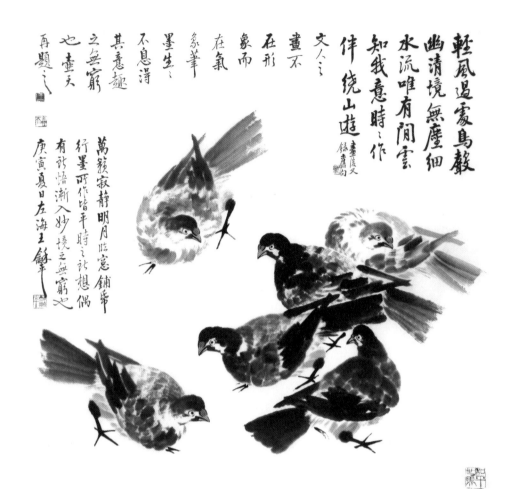

輕風過處鳥聲
幽清境無塵細
水流唯有閒雲
知我意時之作
伴繞山遊

錄嘉幼 畫後又

文人之
畫不
在形
象而
在氣
象筆
墨生之
不息浮
其意趣
之無窮
也盡天
再題之

庚寅夏日左海王辭華

萬籟寂靜明月臨窗鋪毫
行墨所作皆平時之所想偶
有訴悟漸入妙境之無窮也

群鴿圖

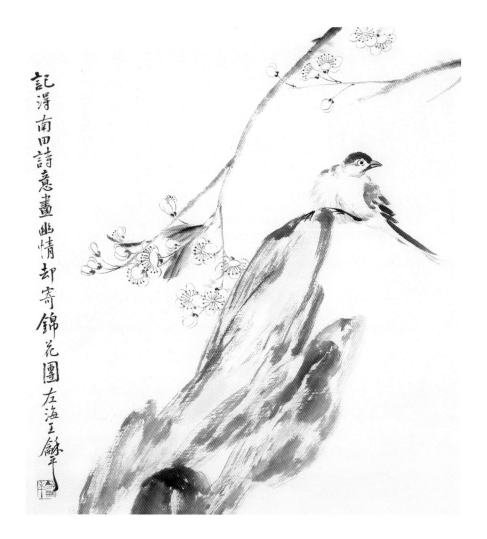

記得南田詩意畫幽情却寄錦花團 左海王繇平

梨花山雀

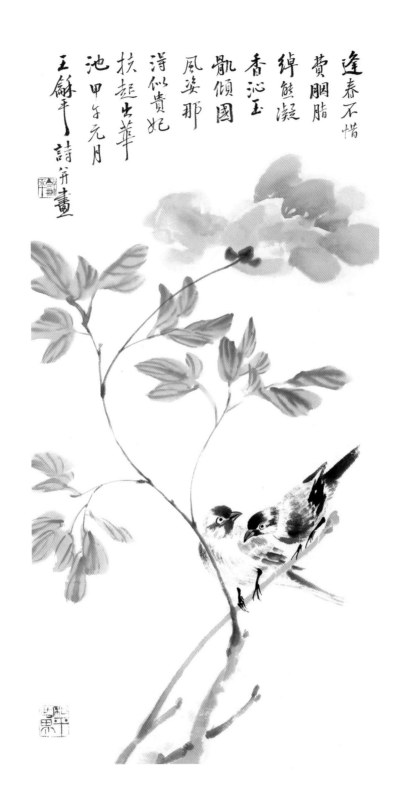

逢春不惜
费胭脂
绰然凝
香沁玉
飒倾国
风姿那
浔似贵妃
扶起出华
池甲午元月
王稣平诗并画

牡丹双禽

134

游西溪

芦荻抽黄间泽蒲，野溪流处是非无。
且欣小艇泛波去，消受清风侣翠凫。

仙境

欲觅桃源本是痴，守真抱朴自心怡。
人间何处入仙境，静赏花开鸟语时。

题梅花图

蟠石虬枝面北风，一花初放鸟啼空。
山林雪后春消息，在我闲涂水墨中。

紫藤花

澄明景色适遨游，如瀑藤花紫欲流。
忽听珠喉饶典雅，密丛深处鸟啁啾。

而於水榭中嗜诗
者谁也 丙戌夏日
清風入牕 茗煙繞
屋 壺天主 解平
於南禅山房

京都前海水榭即兴

隱々輕雷遠霄鳴

綠潮拍岸漲湖

濱暖風葉下遙棲

客靜看芙蓉出水

新此乃客京都於

前海水榭即兴之

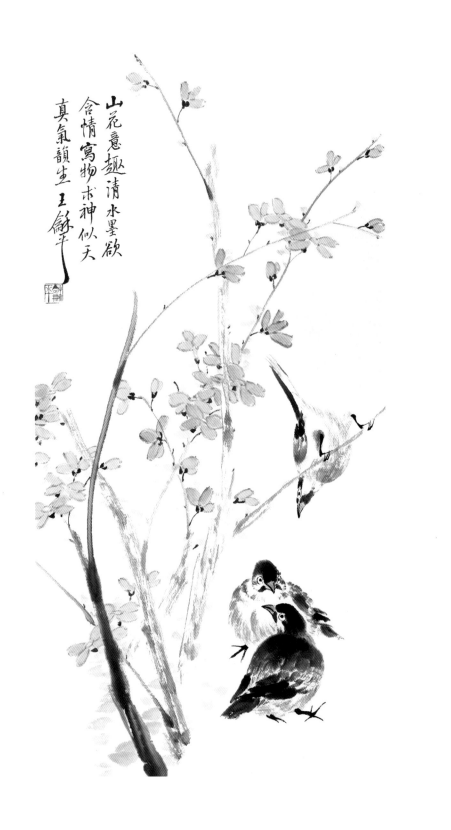

山花意趣清水墨欲
含情寫物求神似天
真氣韻生 王餘年

山花意趣

虚怀

虚怀闭户别无求，唯有溪山旧影浮。

五十年来诗与画，偶随清梦一时留。

小院秋晚

桂香菊影一蝉催，柳叶纷飞覆绿苔。

小院斜阳收拾尽，凉飔已送素娥来。

秋涧偶见

万峰重叠透晨光，照水芙蓉满涧香。

啾的一声花底雀，轻烟拂羽过僧房。

题春花栖雀图

千葩红绽闹清晨，雀跃高枝悠唶频。

总道纷华春易逝，凭谁水墨得传神。

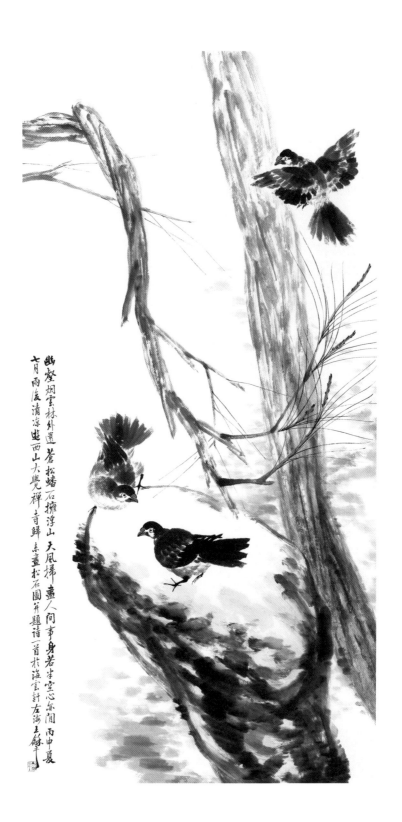

幽壑烟云烟雲林外遠 蒼松蟠石擁浮山 天風掃盡人間事 身若坐空心氣閒 丙申夏七月雨後清涼遊西山大覽禪寺歸 來畫松石圖并題詩一首於海雲軒左海 上穌平

幽壑烟云

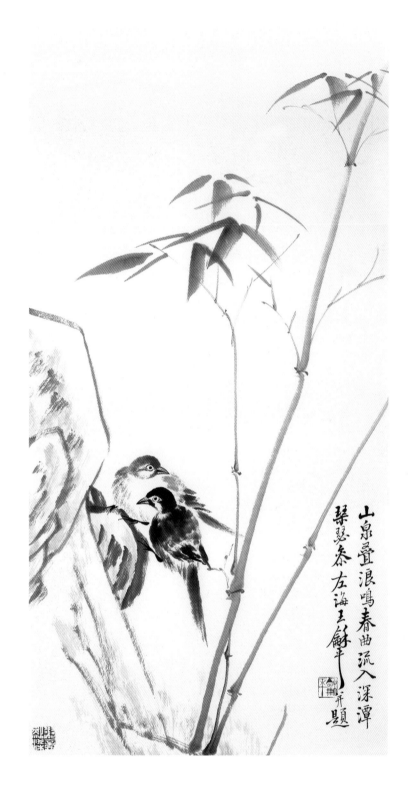

山泉叠浪鸣春曲 流入深潭琴瑟奏 左海王蘇平开题

竹石双禽

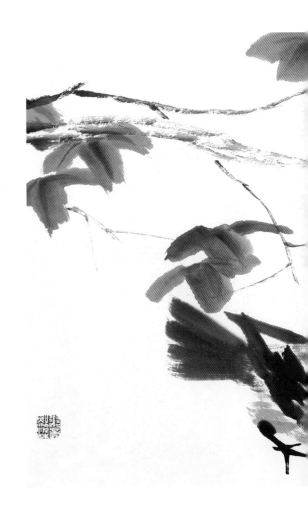

笔下之物无非山间所见，墨外
之声，尽是诗中所闻。丙
秋日晴窗读书作枫林群鸽
图，左海王个簃又题

咏菊

案头自笑数年忙，退笔如山画满箱。

不及秋风来夜半，芙蓉红透菊花黄。

读书

读书不受俗尘侵，章句如阶真境寻。

闭户遨游千古上，息心方悟又玄深。

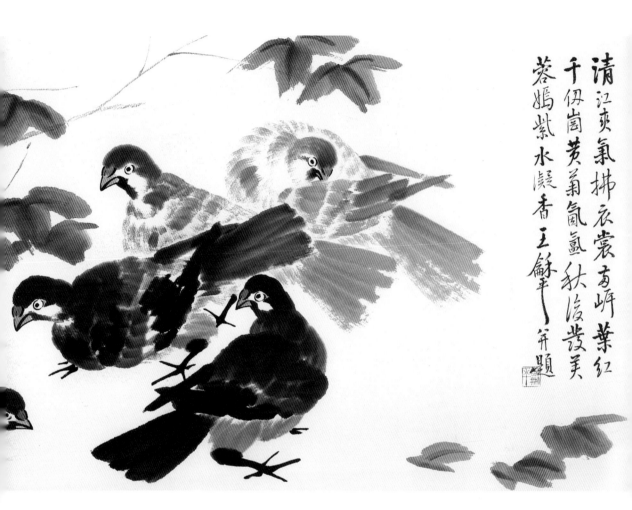

清江爽氣拂衣裳高峙葉紅
千伊崗黄菊氤氳秋凌殺美
蓉媽紫水凝香王蘇平笄題

枫林群鸽

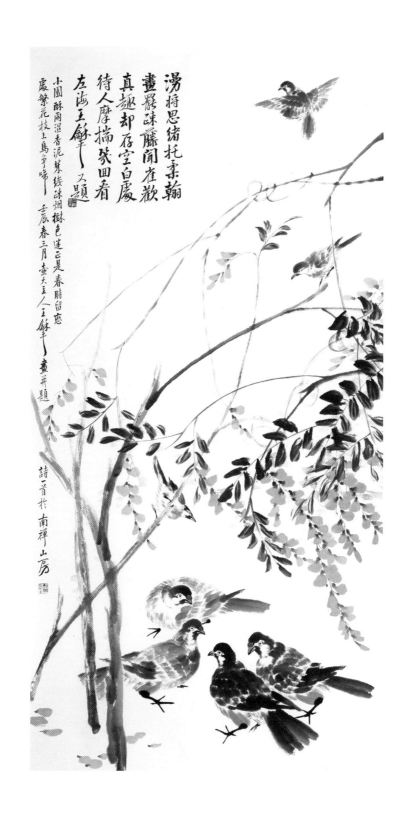

湯將思緒托柔翰
畫羅疎藤閒雀歡
真趣却存空白處
待人摩揣發回看
左海玉翁率爾題

小園酥雨溫香泥縈綫疎烟樹色連匹是春時留戀
慶繁花枝上鳥爭啼　壬辰春三月畫天主人玉翁率爾畫并題

詩首於南禪山房

疏藤集禽

144

山水

山水常躬养气真，清潭云壑绝嚣尘。
如何画得眸前景，半岭松涛半碧筠。

新春晨起

满山寒雾翳花开，蓦地香风一阵来。
晓起不知春已到，飞过拳雀见衔梅。

怀真

抱一怀真心自闲，山林终日水声潺。
诗人清趣存何处，三两枝花淡墨间。

松林晚钟

云拥峰腰古寺藏，高空泻瀑见鸢翔。
不知谁在松林坐，静听钟声送夕阳。

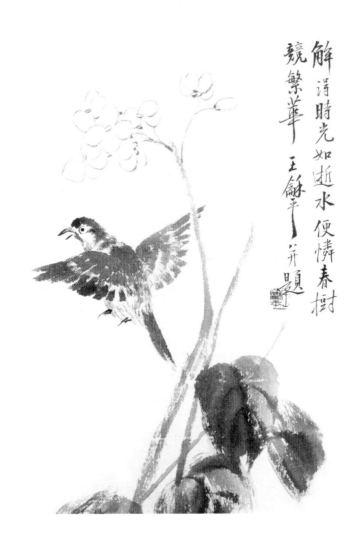

解得時光如逝水 便憐春樹競繁華 王錫平 并題

春花飞雀

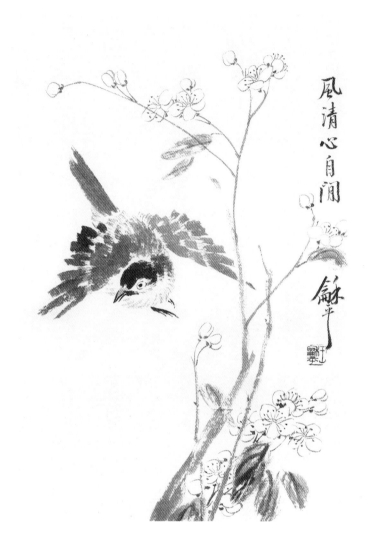

风清心闲

時近黃昏雨後烟 晚霞倒浸翠湖天 風翻荷葉珠璣

細魚嗖澄波月魄圓 沙漵更深群鷺宿 竹梢露重數螢

懸清香一縷侵衣袖 浣耳鐘聲聱欲仙 壬辰秋清風入意

書齋作翠湖晚晴詩一首 左海王鶴平 於南禪山房

拄杖山行暑漸涼 怒雷擊電閃奇光 羣峰聳立凌

雲淡一瀑奔騰 帶雨狂落葉紛飛 風腳亂驚禽投

止石唇藏禪如小刼 捱時久霧出茅亭 草木香壬辰秋

山中遇雨詩一首 左海王鶴平 并書於南禪山房

天禄永昌

壬辰仲秋 王解平

天禄永昌

芙蓉

秋风初起百花凋，霸上芙蓉著绛绡。

婀那一枝斜照水，清湾舟过忌停桡。

藤花

藤老逢春复绽花，群禽解赏歇喧哗。

徐熙墨迹分明在，疏影风枝月下看。

题春花图

几朵疏花开最迟，风起飞红点砚池。

柔翰尚若真三昧，试挽春回数十枝。

春晓

鸣禽初晓近人飞，柳拂春风露湿衣。

最是难忘唯色相，浅红花影绿烟微。

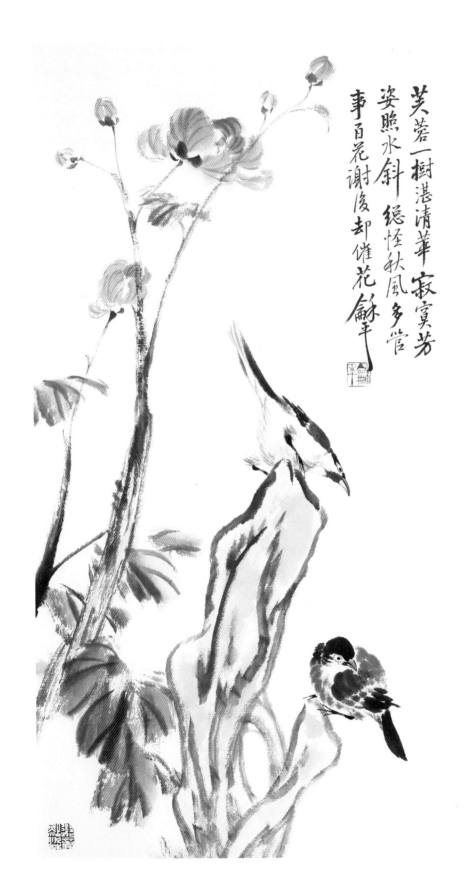

芙蓉一樹湛清華　寂寞芳
姿照水斜　總怪秋風多管
事百花謝後却催花　歸平

芙蓉双羽

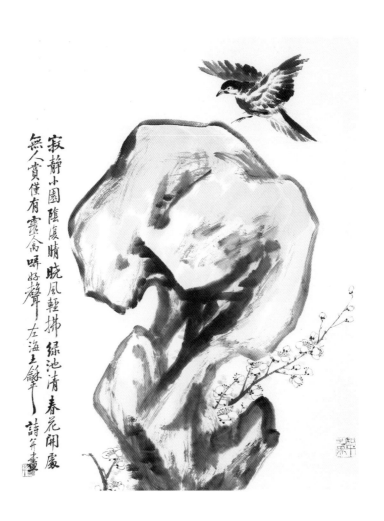

寂靜小園陰復晴 曉風輕拂
綠池清 春花開處
無人賞偏有靈禽
唳好聲 左海王緣平 詩并畫

梅石棲雀

151

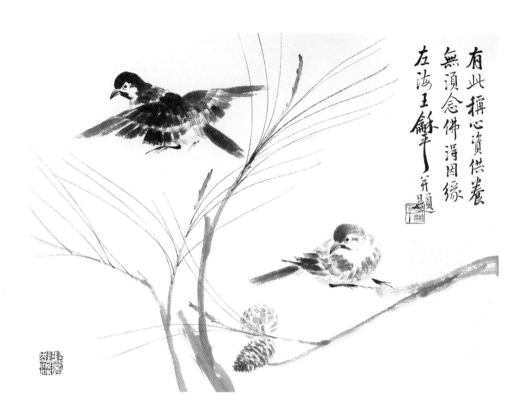

有此稱心資供養

無頂念佛得因緣

左海王齊平亓題

松林飞羽

秋林晚霞

冷艳芳馨夕照斜，芙蓉几朵乍开花。

疏林啼倦鸟飞去，带着秋山一片霞。

春林

绿草铺茵晓露滋，鸟鸣成韵入吟诗。

春林绽放千红秀，为我香风一路吹。

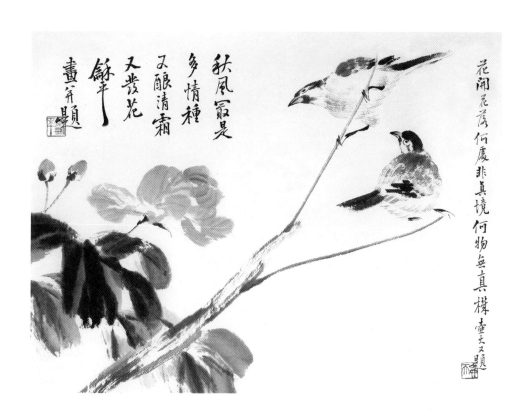

秋风最是多情种，又酿清霜又发花。余年畫并题

花闹花落何处非真境，何物无真樣。壶天又题

霜染秋花

寻春

云绕青山似画屏，寻春携杖过茅亭。

随人黄鸟忽先引，飞到花溪叫不停。

心闲

心闲底用学参禅，一卷诗书契雅缘。

小小芸斋供坐悟，无垠世界在眸前。

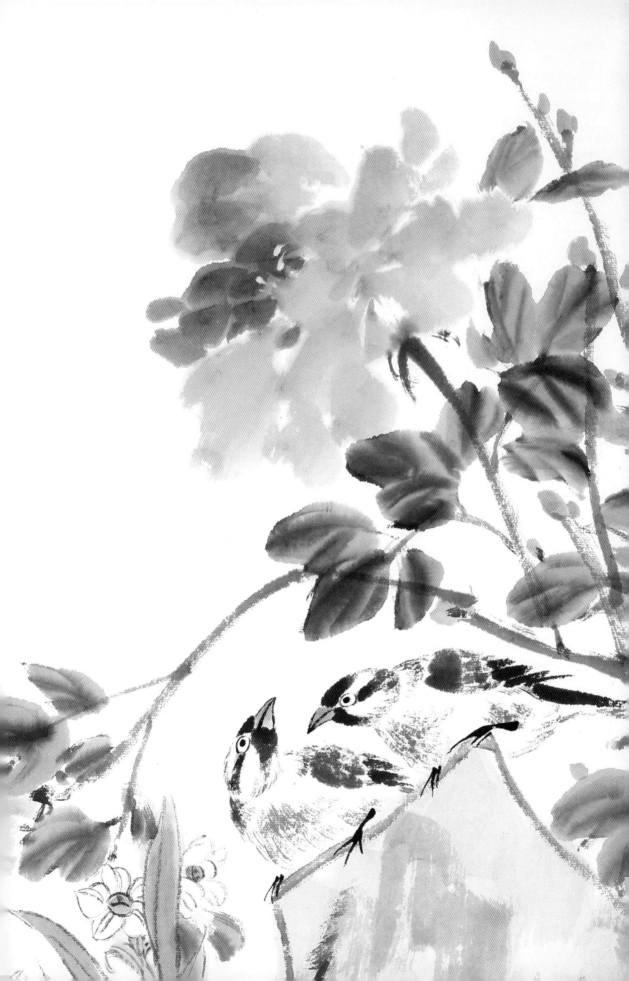

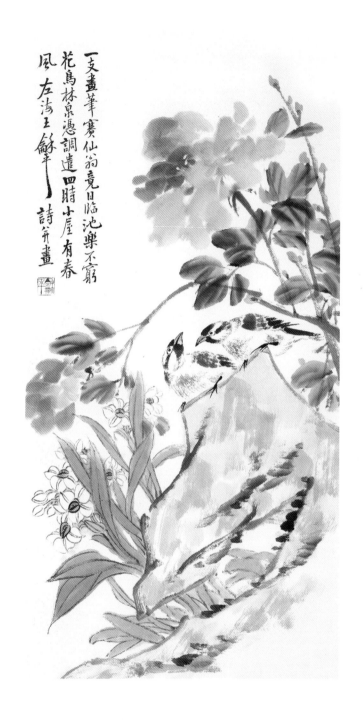

一支畫筆賽仙翁竟日臨池樂不窮
花鳥林泉憑調遣四時小屋有春
風 左海王飜平 詩并畫

满园春风

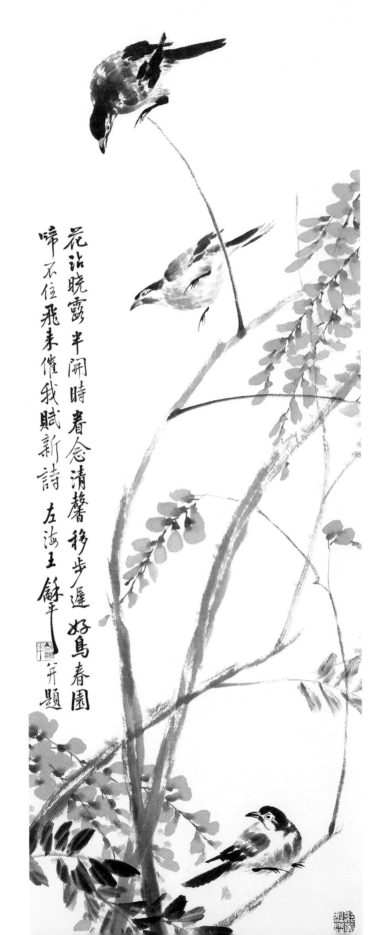

花沾曉露半開時 著念清馨 移步遲 好鳥春園
啼不住 飛來催我賦新詩 左海王繇平 并題

紫藤集禽

山间听鸟

云淡山深泉水清，春筠破土一枝生。

世间欲识无忧处，坐听幽禽三两声。

临帖

轻烟笼月淡平林，小屋孤灯入夜深。

涤砚添泉临旧帖，莫思尘事损清心。

山中日晚

紫云一抹夕阳迟，寂寞溪风渐渐吹。

赖有古藤曾旧识，披崖数丈展花枝。

小池

小池空碧纳天光，绰约芙蓉试晓妆。

浮水轻云飞渐尽，清风频送一庭香。

晓花零亂斷清奇　恍然龍

鍾老畫師　山鳥初鳴溪石上

雲來又見樹離披　題畫詩一首

左海王餘平　并書於怡山居

未乾水墨帶烟霞醉後留題字迹斜花鳥都成詩
世景林泉恰適畫生涯安居斗室性情澹難寐壺
天春意奢　抛却方間庸俗事柳窻月皎誦南華
壬辰仲秋書舊作自題壺天樓壁　王餘平　於南禪山房

偶得寬間春曉晴半盂宿墨遣幽情山花入畫猶含露
睡鳥棲枝似有聲繞屋茶香笙乍沸暎簾柳瘦影
初明且將小隱清思緒引出詩情腹底生　壬辰秋九月晴窻
書舊作七律詩一首　左海王餘平　於南禪山房

自作诗两首

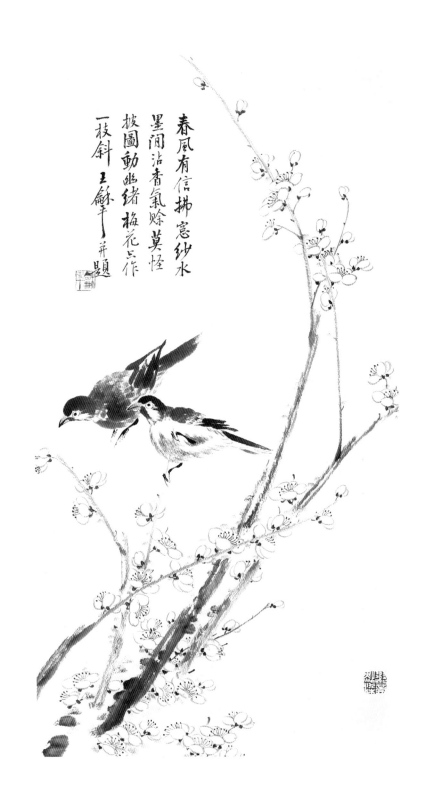

春风有信

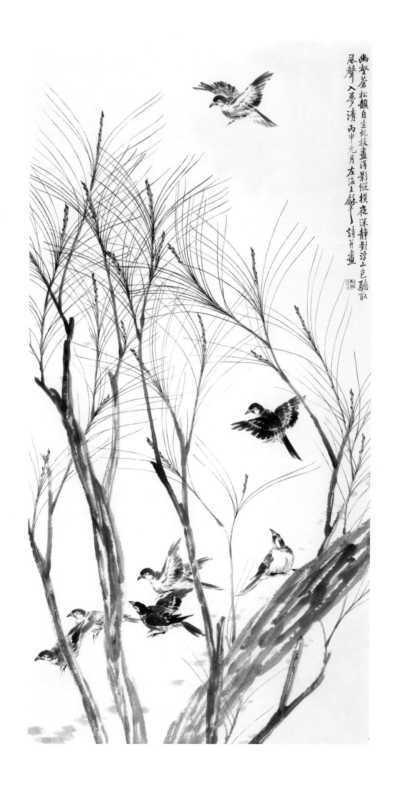

幽壑若松韻自生虬枝畫清影縱橫夜深靜對澄山色聽取風靜入夢清 丙申元月左溪王解詩句畫

松林集禽

甲午五月
王蘇平

行止从容

红梅

红梅疏瘦点春枝，风恶通宵牵挂思。

拂晓冒寒山上望，花开却胜昨来时。

春庭鸟鸣

翠羽双飞下晚庭，绕枝悠啭杏花馨。

分明一段阳春曲，除却幽人不解听。

小院

江声隐约隔窗纱，石砚微凹画笔斜。

小院草青春晓寂，软风吹落紫藤花。

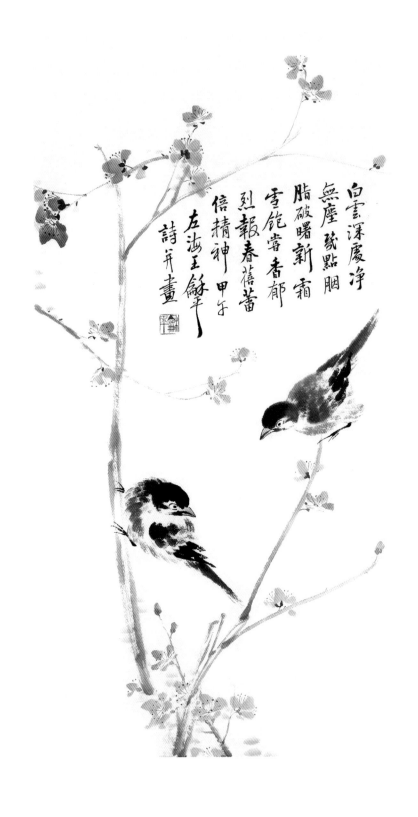

白雲深處慶淨
無塵瓷點胭
脂破曉新霜
雪飽嚌香郁
烈報春舊蕾
倍精神 甲午
左海王綏平
詩并畫

双雀报春

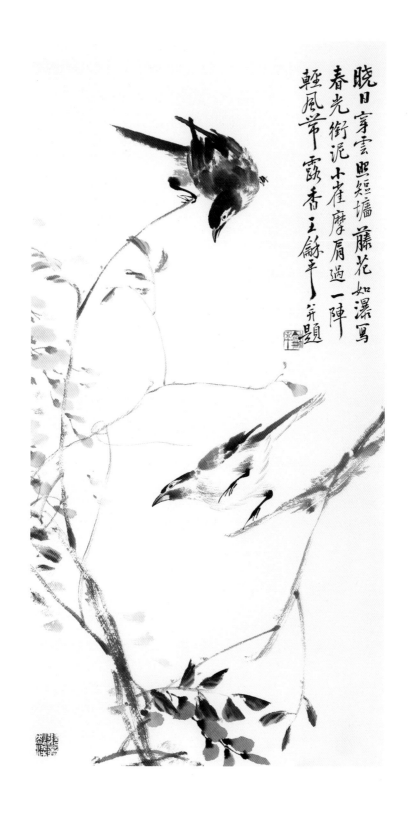

晓日穿云照短墙　藤花如瀑写
春光　衔泥小雀摩肩过一阵
轻风常　露香王纬平　并题

藤花如瀑

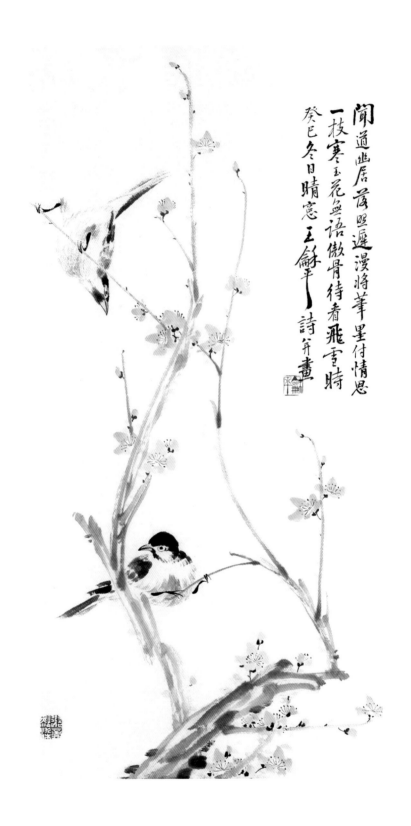

闻道幽居爱照邂漫将筆墨付情思
一枝寒玉花無語傲骨待看飛雪時
癸巳冬日晴窗玉餘平詩并畫

梅林春声

166



自题花鸟图

挺拔乔柯莺语频，
琼英掩映草如茵。
欲将一点胭脂色，
写出江南无限春。

题梅花图

闻道幽居落照迟，
漫将笔墨付情思。
一枝寒玉花无语，
傲骨待看飞雪时。

题梅花图

山梅开候独凭栏，
风雨送春花已阑。
唯有冬心传笔法，
闻香水墨卷中观。

题梅花图

素缣一段墨含香，
蕊绽高梢凛雪霜。
清气冲寒标格正，
暑天展看亦生凉。

好畫
如詩終
歸一
言思
無邪
壺天
又題
己丑冬

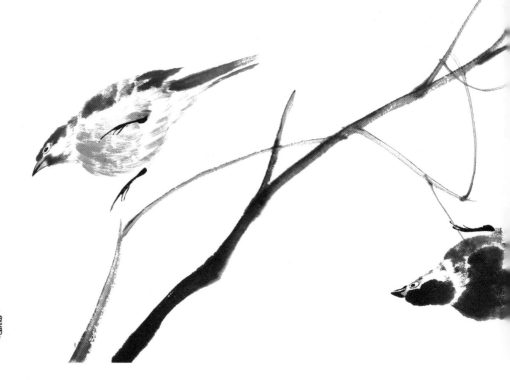

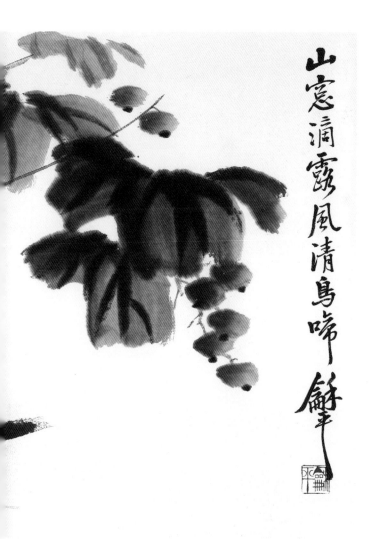

山窗洞露風清鳥啼 解平

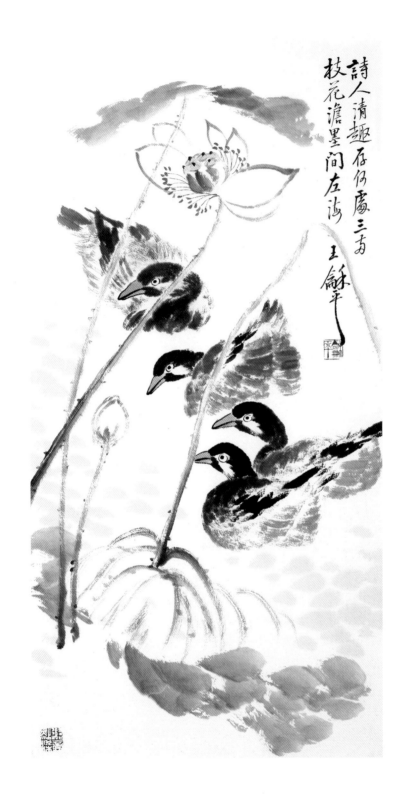

荷塘群凫

観梅

正月更新草木催，江風著意唤春回。

看他採取昆仑雪，撒向枝头化玉梅。

梅花

疏林拂晓转香风，便觉清境趣不同。

玉萼报春方数点，新陈更变已臻隆。

自题花鸟图

晨林雾绕锦花团，百啭莺飞水碧澜。

美妙风光难叙尽，裁来一段与君看。

春林

艳绝难吟好句夸，几回独赏日西斜。

春风不惜胭脂色，画滿枝头万朵花。

揮翰愛傍曉窓
明點點
圍繞
玉英展
看新枝
春在室
鶯聲
頻送暗
香盈
左海王緒平新題

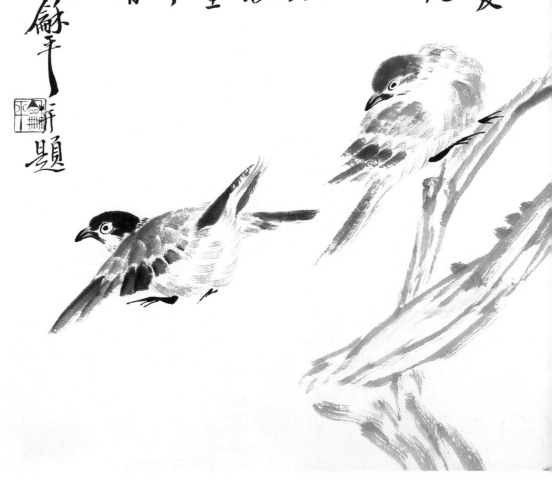

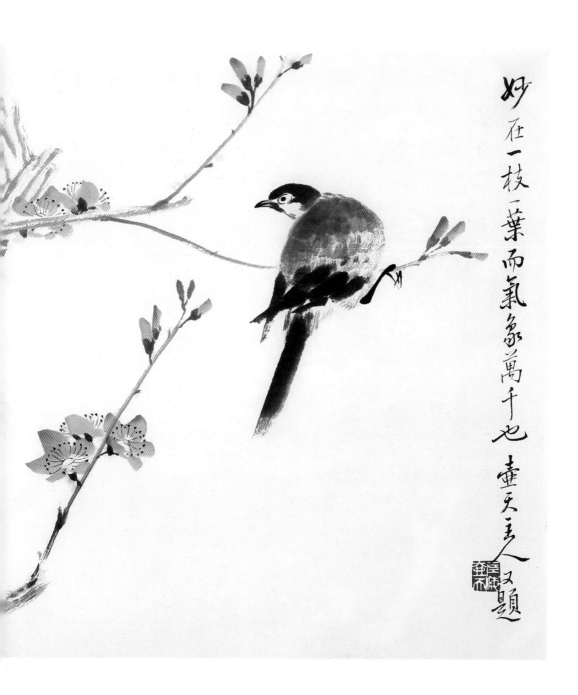

妙在一枝一葉而氣象萬千也　壺天逸人又題

新枝莺声

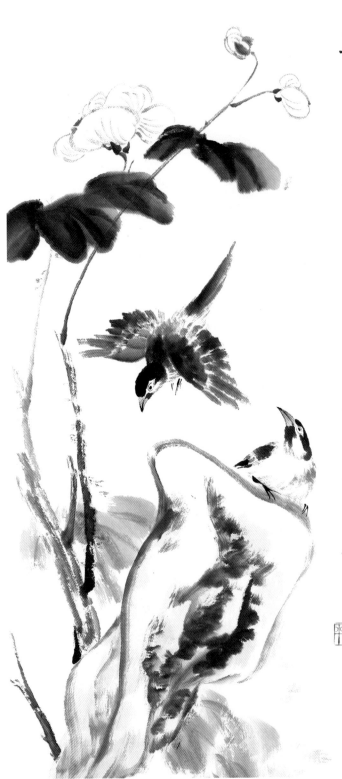

芙蕖一樹湛清華　寂寞芳姿照水斜　總恠秋風多管事
百花謝後卻催花　丙申轂旦　左海王餅平畫并題詩一首

芙蓉照水

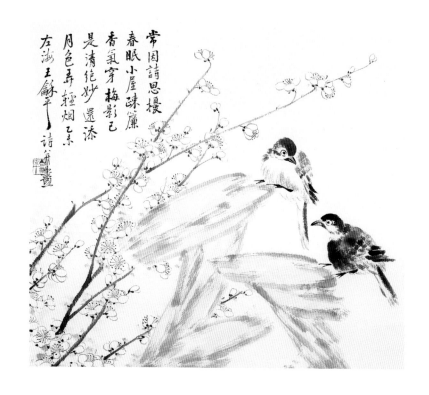

常因詩思擾
春眠小屋疎簾
香氣穿梅影已
是清絶妙還添
月色弄輕烟乙未
右沁王毓平詩

小園梅影

175

自题山花鸣禽图

晓花零乱斗清奇，忙煞龙钟老画师。

山鸟初鸣溪石上，云来又见树离披。

题春花图

一树红苞醉玉人，欹风弄影任天真。

丹青凭与争工巧，半幅新缣无限春。

荷花

不辞苇草共为邻，经雨荷花色更新。

汀淖奚移君子志，擎香一柱净无尘。

题雄鸡图

小院西窗淡月沉，司晨应是值千金。

青襟学子闻鸡起，日课因存报国心。

石泓

石泓清澈荡涟漪，围竹千竿倍护持。

惟有闲人频到此，无尘无事亦无思。

题山花鸣禽图

零星花色隔溪云，解语山莺断复闻。

好景尽将成记忆，惟凭水墨见三分。

题牡丹图

华贵雍容人似玉，凭栏一笑正春风。

沉香亭北饶丰韵，犹见画家翰墨中。

题牡丹图

下笔先将俗虑清，花魁乍可见浑成。

洛阳身价千金重，都在三分气节争。

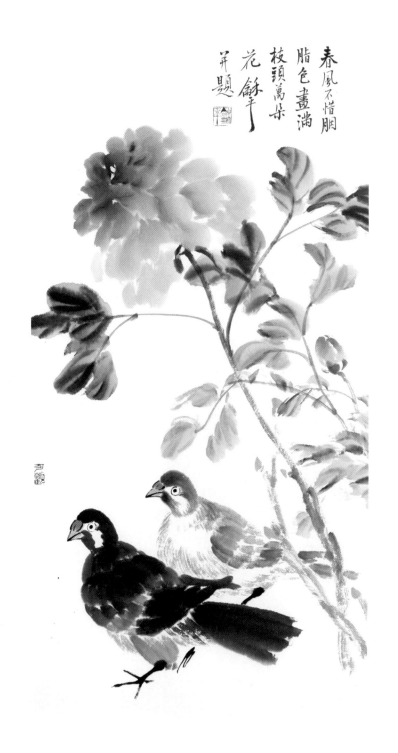

春風不惜胭
脂色畫淘
枝頭萬朵
花餘年
芥題

牡丹双鸽

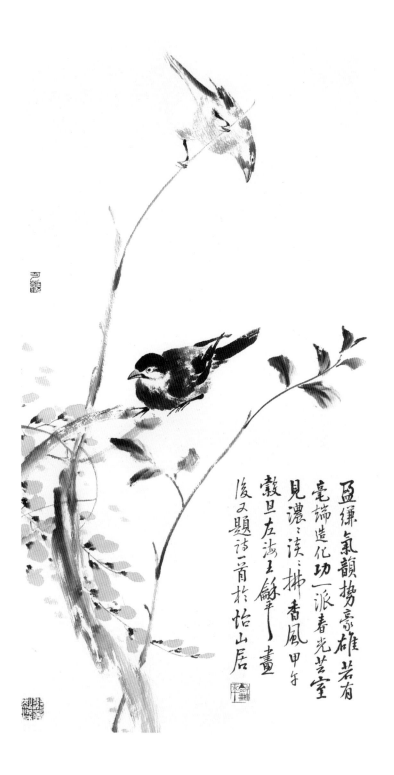

盈練氣韻勢豪雄若有
毫端造化功一派春光芸室
見濃濃淡淡拂香風 甲午
穀旦左海王綠平一畫
後又題詩一首於怡山居

紫藤双禽

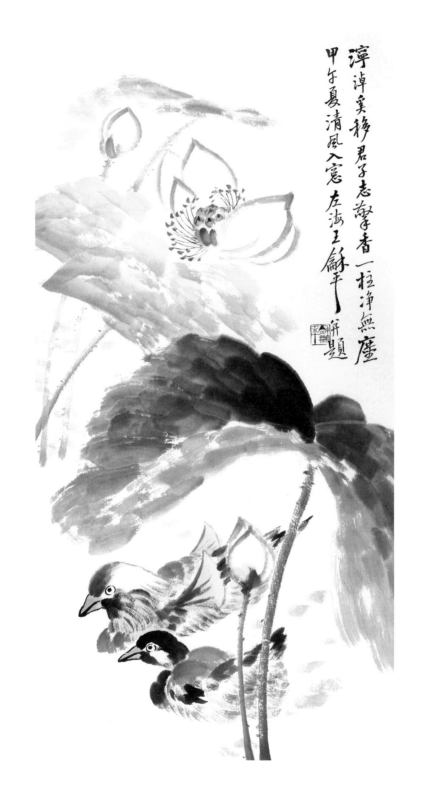

淳淳美移君子志擎香一柱净無塵
甲午夏清風入憲 左海王繇平□顕

荷塘文鸯

春溪雨歇

紫笋尖尖破土迟，
红梅点点缀疏枝。
雨收恰是风初定，
溪渌林云一色时。

林雀

林雀拳拳息紫翎，
春花争艳晓风馨。
枝头一曲声声唤，
知有闲人倾耳听。

自题花鸟图

花繁露重压枝低，
石濑泻泉莺乱啼。
我亦江南工画手，
惭无佳构写云溪。

自题海棠花图

海棠蕊绽口唇丹，
吐纳清香春晓寒。
莫讶图中花解语，
几番写照入林看。

春林

半岭疏烟绕树低，
曲蹊柱杖被春迷。
细枝数蕊湿含露，
小鸟一声飞过溪。

自题春花图

纵横数笔点青丹，
清趣还从色外看。
记得南田诗意画，
幽情却寄玉花团。

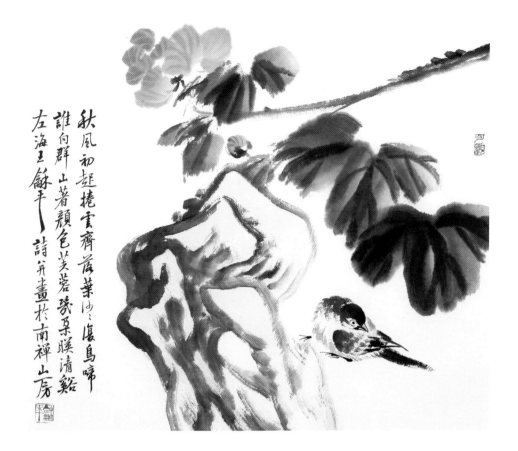

秋風初起捲雲齊落葉沙沙噪鳥啼
誰向群山著顏色芙蓉殘菊暎清谿
左海王蘇平詩并畫於南禪山房

秋风初起

182

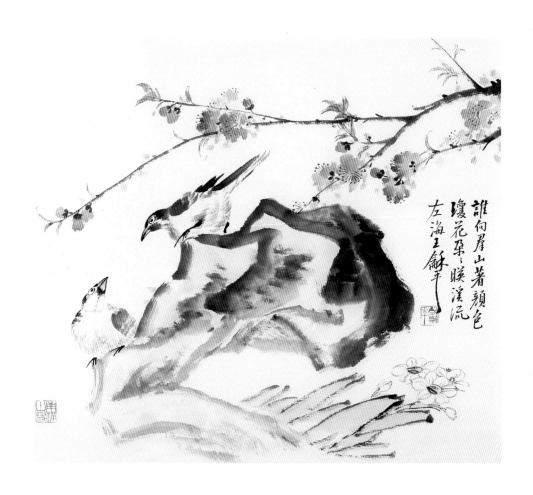

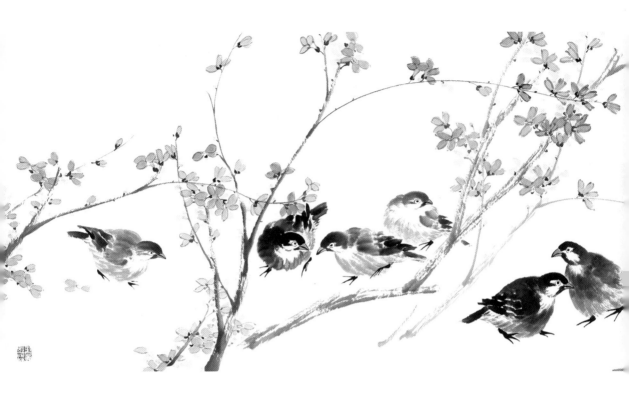

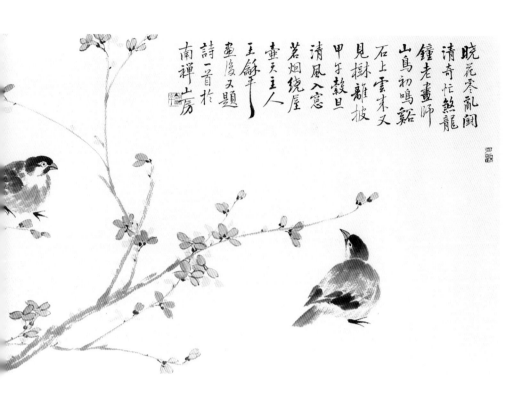

晓花枣乱闻
清奇忙煞龙
钟老画师
山鸟初鸣豁
石上云未又
见树离披
甲午谷旦
清风入意
茗烟绕屋
画天主人
王馀平
画竟又题
诗一首於
南禅山房

春林集禽

自题春花图

春花弄色斗妍媸，却付秋风一夜吹。

只是画家情太笃，犹挥翰墨作相思。

自题枫叶图

九月清凉入牖风，案披新纸作秋丛。

料因多饮一杯酒，腮晕偏怜枫叶红。

梅花报春

香气清醇易醉人，乔柯雪后净无尘。

多情飞鸟衔花去，欲报江南一信春。

清晨薄霜春花初綻靈鳥相逐
可目相競心遊像外 王翰平

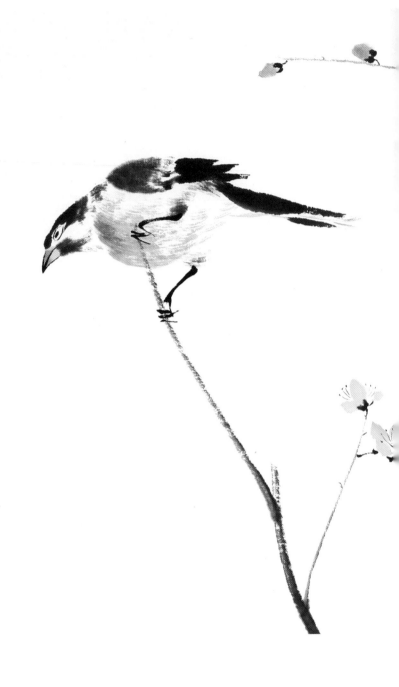

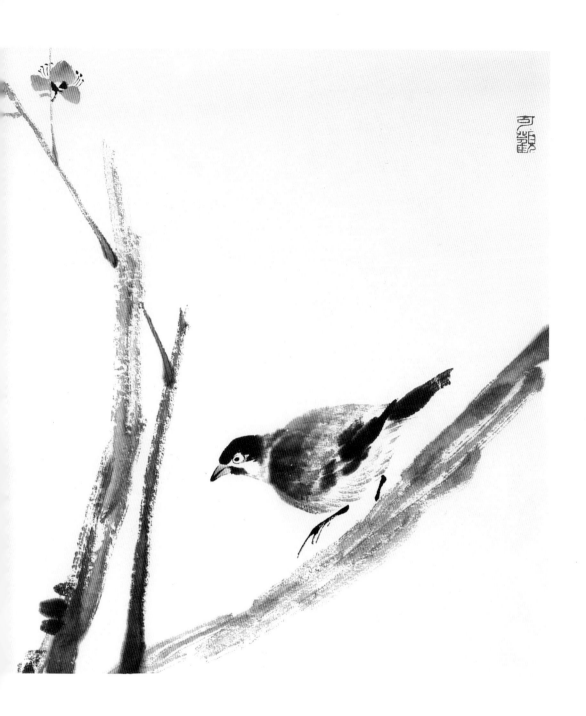

春花初绽

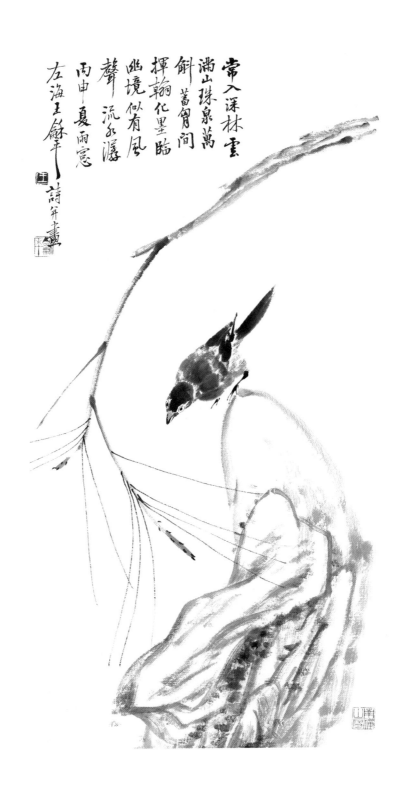

常入深林宴
滿山珠泉萬
斛蓄胃間
揮翰化墨臨
幽境似有風
聲流瓜渡
丙申夏雨窗
左海王絲平 詩并畫

松石栖雀

188

自题春花图

万籁沉沉月透帘，更深临案兴犹添。
春随袖举紫毫底，馥郁花香满素缣。

自题梅花图

一枝雪白玉无瑕，倒影清溪倚石斜。
待到窗棂明月见，细磨徽墨画梅花。

春树

耽游山水是仙家，不入浑尘百叹嗟。
解得时光如逝水，便怜春树竞繁华。

春日游山

紫雀争喧溪水淙，浅红零乱绿阴浓。
春林仄径香相伴，吟句看花过一峰。

牡丹白头翁

晓露沾花色欲流，软风弄舞见春柔。
瞬时过眼尤难忘，红透牡丹伴白头。

芙蓉

鲜如艳丽牡丹红，姿若娇莲出水中。
独赏芙蓉清影舞，不知江上有霜风。

189

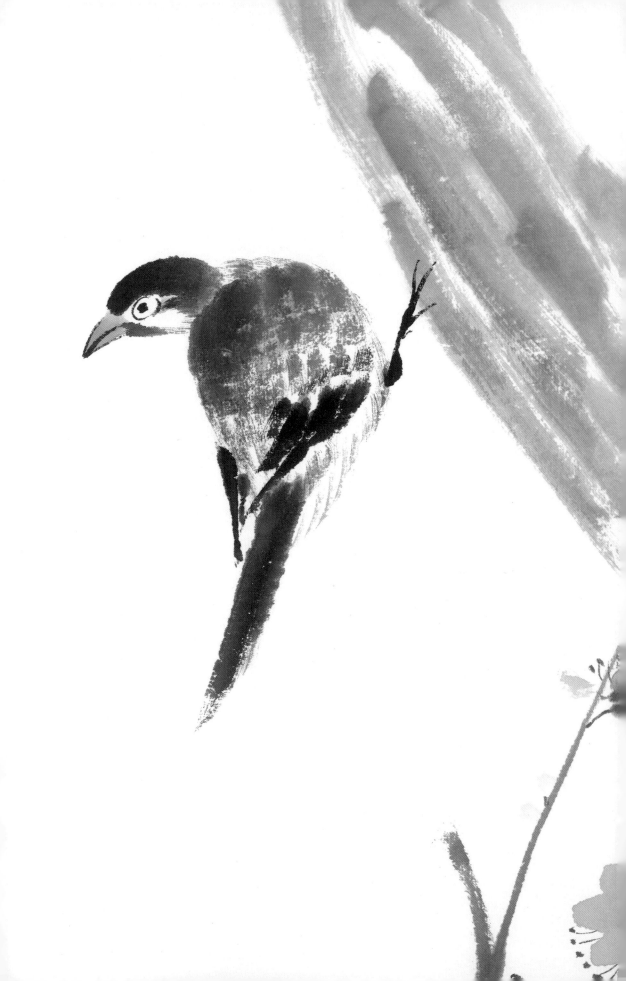

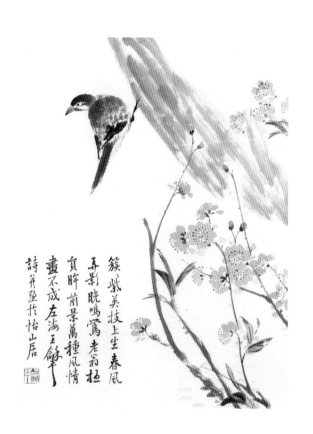

簇簇繁英枝上生 春風
弄影曉鳴鶯 老翁栖
貪眄前景萬種風情
畫不成 左海王餘
詩并題於怡山居

紫英栖雀

题海棠图

燕支几点任天真，香艳海棠羞向人。
却笑秉灯频夜照，小图能驻一园春。

题苍松图

幽壑苍松韵自生，虬枝画得影纵横。
夜深静处浮山色，听取风声入梦清。

红梅

和风拂晓喜祥占，香气袭人自入檐。
白雪初融红蕊见，一声鸟啭破冬严。

春声

深浅燕红晓露滋，山林驻杖立多时。
静听好鸟鸣花影，收拾春声入我诗。

题梅花图

一枝悦目蕊初舒，园里繁花趣不如。

淡墨写成清气在，相看直到月窗虚。

云山

幽壑烟云林外还，苍松盘石拥浮山。

天风扫尽人间事，身若半空心亦闲。

芙蓉

能拒严寒物已尤，不因艳色作风流。

芙蓉独爱霜风里，点染江汀一片秋。

观牡丹

春风拂过已精神，一种天香时袭人。

不料移根添宛媚，就中艳色也含真。

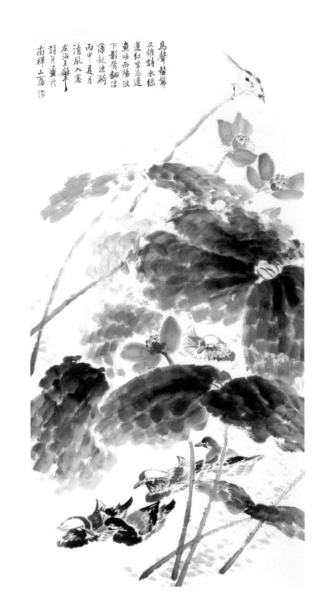

鳥聲諧鼓笛
天倚詩水綠
蓮紅墜忽遙
魚嗽西陽波
下影驚翻浮
藻莚漣漪
丙申夏月
清風入意
右溢主辭牛
詩并畫代
南禪山房

荷塘集禽

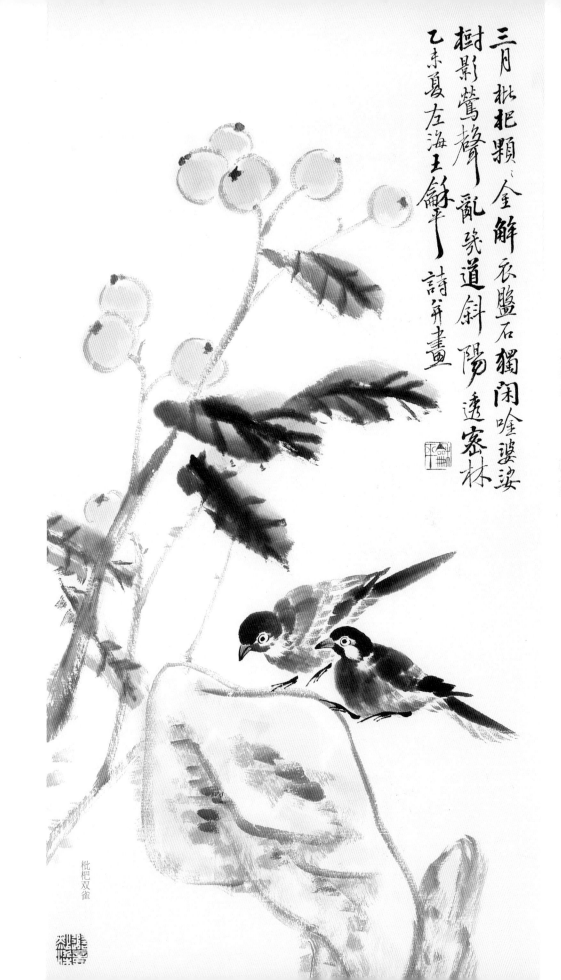

三月枇杷顆顆金解衣盤石獨閑唯婆娑
樹影鶯聲亂發道斜陽透密林
乙未夏左海王鍒平詩并畫

枇杷双雀

書存金石氣

室有蕙蘭香

左海上蘇平書

书存金石气　室有蕙兰香

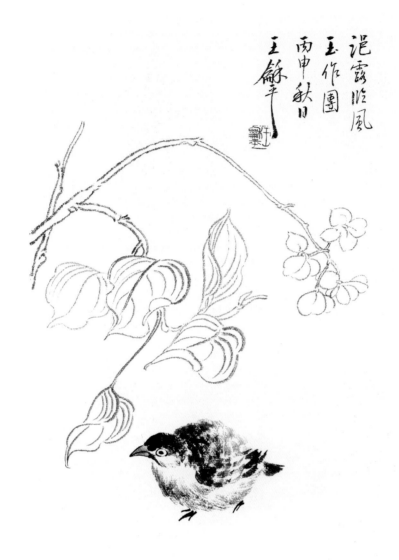

山居

羡居山舍远喧哗，晨拂流云晚采霞。

伏几挥毫临旧帖，围炉觅句瀹新茶。

门前曲水琴声起，杯里陈醪竹影斜。

自在清心忙永日，最怜皓月沁窗纱。

坪山别墅

奇峰绕雾出平岗，榕树遮阴透夕阳。

雨霁海棠花赤紫，风摇龙眼果橙黄。

石围桥底溪湍急，声碎林间雀隐藏。

转过山崖新境见，白墙黛瓦畔荷塘。

新茶一味

都市闭门幽境寻，新茶一味洗尘襟。

只因阔臆饶丘壑，不怨清风少竹林。

渐证色空经小劫，更参般若本无心。

真如弗知玄开悟，且饮三杯又满斟。

四老朋欢

庚寅夏日，与王孟奇、刘二刚、于水同游岭南

停云霭霭绕松筠，四老朋欢南海滨。

不仅逍遥情契合，更存朴素谊弥真。

寻常役梦愁孤影，总是镌心念数人。

往事重温多笑语，酡颜对座到清晨。

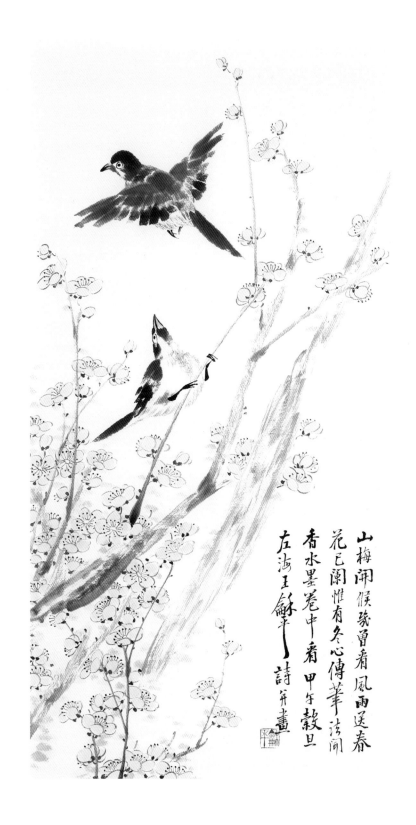

山梅開候發曾看風雨送春
花已闌惟有冬心傳筆話閒
香水墨卷中看 甲午穀旦
左海王緒萍 詩並畫

梅花报春

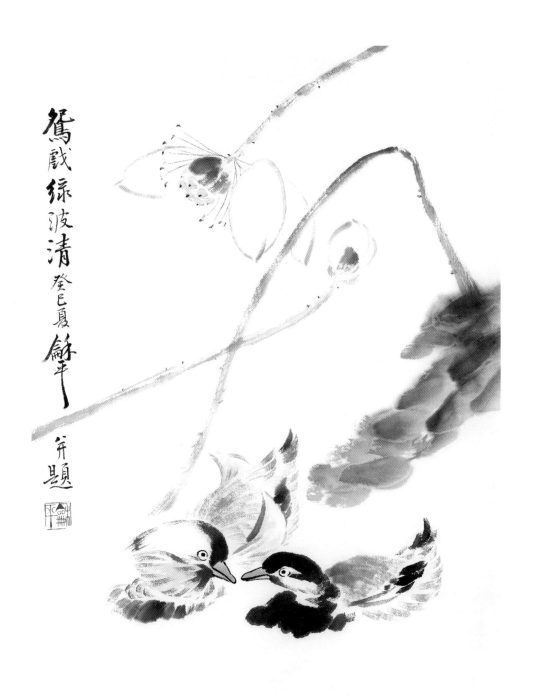

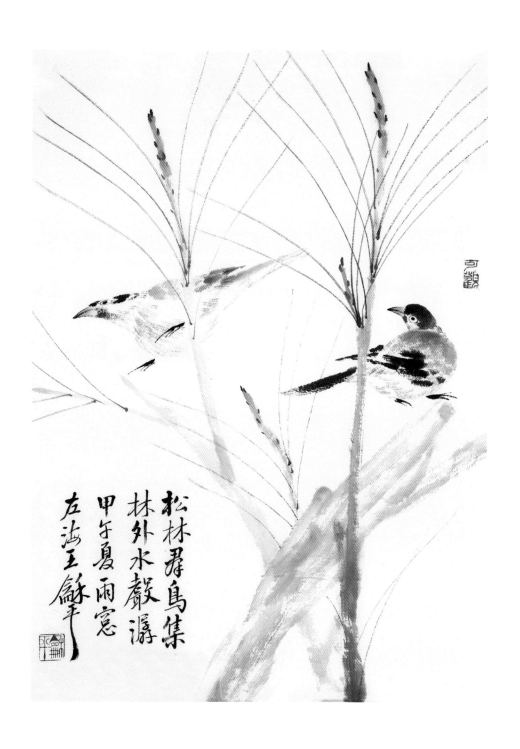

松林双雀

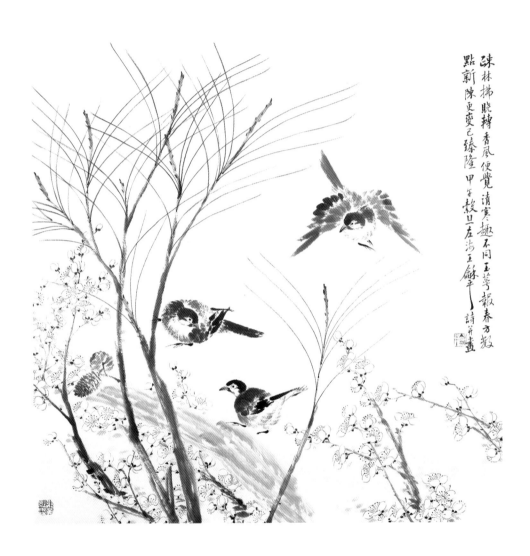

疏林拂曉搏香風 便覺清寒趣不同 玉萼報春方蔟 點新陳更愛已臻隆 甲午穀旦左涛王献平詩并畫

春林拂晓

游内蒙草原

大道通天云影横，无边草色我闲行。

驼铃羌鼓欢成曲，哈达酥油动以情。

放眼银羔追烈马，引吭佳句出儒生。

可汗叱咤英灵在，陵树风来尚有声。

翠湖晚晴

时近黄昏雨后烟，晚霞倒浸翠湖天。

风翻荷叶珠玑细，鱼唼澄波月魄圆。

沙溆更深群鹭宿，竹梢露重数萤悬。

清香一缕侵衣袖，浣耳钟声几欲仙。

腾冲古镇

不信滇西有古风，行车数日入腾冲。

芙蓉秋半初开好，楼阁水明微映红。

书馆百年藏典籍，纸坊密网夺精工。

马帮犹记儒家训，读罢楹联兴未穷。

山中遇雨

拄杖山行暑渐凉，怒雷击电闪奇光。

群峰耸立凌云淡，一瀑奔腾带雨狂。

落叶纷飞风脚乱，惊禽投止石唇藏。

浑如小劫挨时久，雾出茅亭草木香。

和風拂曉喜祥占香氣
襲人自入檐白雪初融紅
蕊見一聲鳥嗉破冬嚴
乙未冬日窓櫳微陽書齋
作紅梅詩一首 於南禪
山房 左海士餘平

红梅诗一首 书札

204

惜春不忍亂花飛風驟

殘書紅雨稀總是無端

慈緒惹故將老眼看雲微

乙未秋九月清風入窗若烟

繞屋書惜春詩一首於南

禪山房 左海王餘平

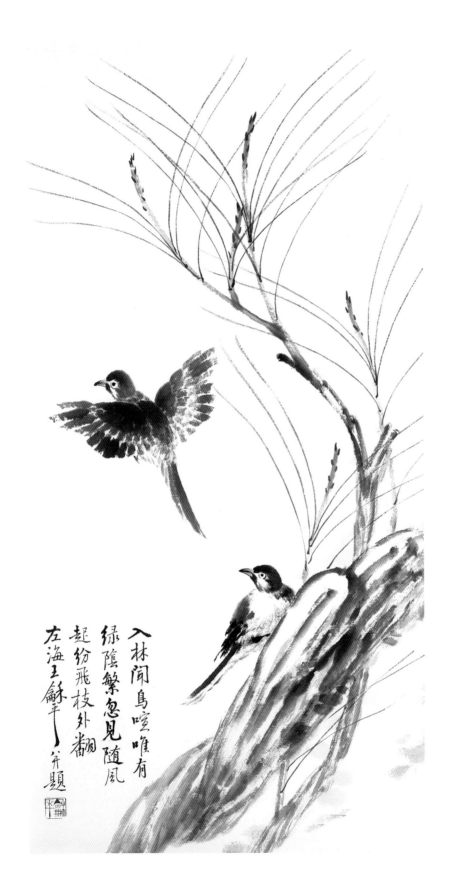

入林聞鳥喧唯有
綠陰繁忽見隨風
起紛飛枝外翻
左海王緒平并題

松林鳥喧

206

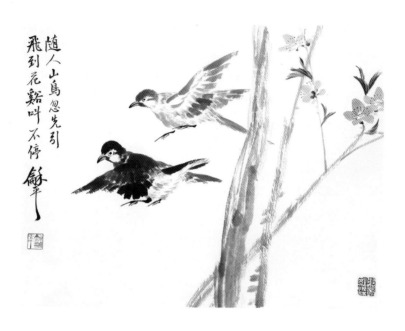

随人山鸟忽先引
飞到花稍叫不停
舒卒

花溪飞鸟

左海王蘇平笄書
於南禪山房

向晚即事

已无俗虑立斜阳，短发鬅松影渐长。

晚树争巢喧鸟语，澄江启镜点星光。

烟迷竹屿横舟寂，月上茅亭滴露香。

幽境留心身忘处，清风拂袖欲云翔。

悼李老十

已成隔世倍悲哀，不信还能随梦来。

王府布棋初设局，荷堂论画总抡魁。

几帧水墨花犹湿，一首禅诗句费猜。

淡月迷蒙窗色暗，深宵孤影苦徘徊。

偶得宽闲

偶得宽闲春晓晴，半盂宿墨遣幽情。

山花入画犹含露，野鸟栖枝似有声。

绕屋茶香笙午沸，映帘柳瘦影初明。

且将小隐清思绪，引出新诗腹底生。

受聘省文史馆员感怀

凭槛秋江夜渐阑，寸衷起伏逐微澜。

临多古帖笔锋健，踏遍名山境界宽。

画稿叨蒙前辈录，文章还倩逸人观。

跻身薇馆年方甲，欲与齐肩未歇鞍。

深秋山色醉詩翁一
竹楓林寒更紅飛
鳥不知春吉盡發
聲清時入青空
碧峰日晚暝江深
竹韻風清愜素心
宴坐林間觀月色
真知物性可追尋
詩

深秋山色　册页

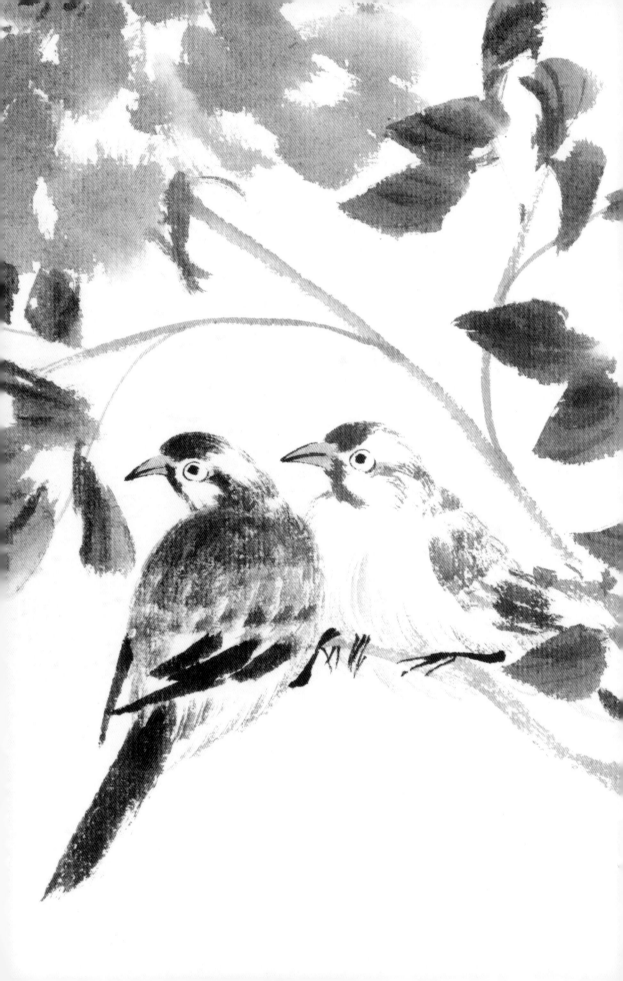

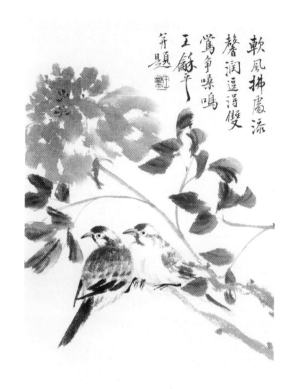

軟風拂處添
馨潤逗得雙
鶯爭噪鳴
王郁平
并題

双莺争鸣

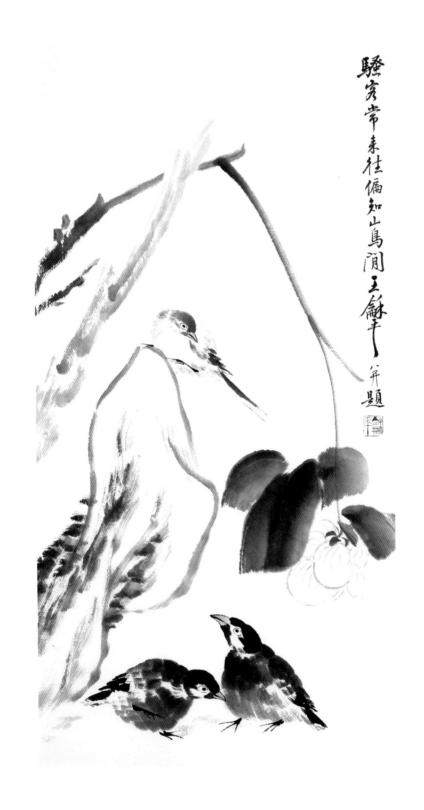

騷客常來往偏知山鳥閒王餘牛并題

秋園聚禽

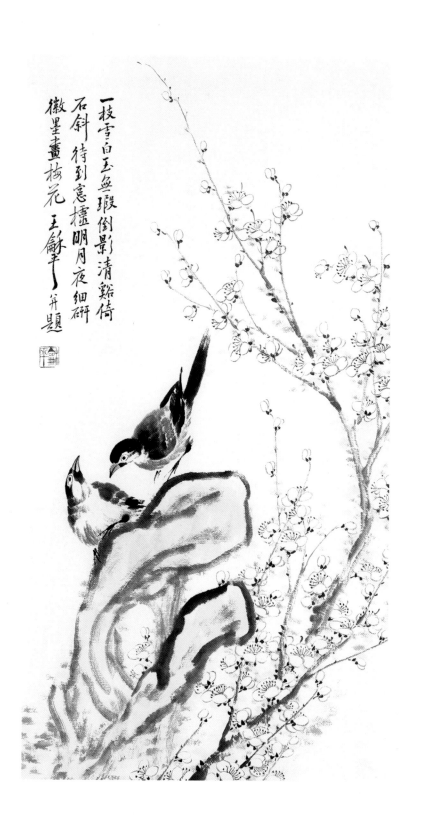

一枝雪白玉無瑕　倒影清谿倚
石斜　待到意檻明月夜　細研
徽墨畫梅花　王緣平　并題

梅花报春

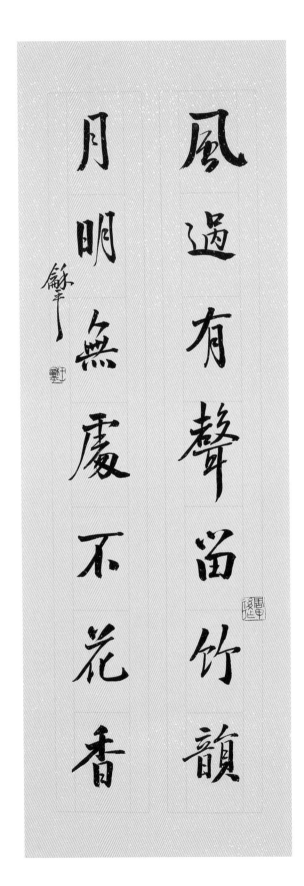

风过有声留竹韵　月明无处不花香

山行

叠嶂争高遮旭日，
流云舒展丽凉天。
浅湍溪水向人静，
皎洁林花隔雾妍。
幽境久留浑忘象，
逸情高致未成仙。
闲中得趣曾成记，
犹带微吟入枕眠。

居山

居山傍水性情真，
竹涧烟云供养身。
墨写新图成嗜癖，
诗题古纸费精神。
疏梅压雪香书案，
丛菊欹篱漉酒巾。
心底常空尘不染，
隔帘明月欲窥人。

夏夜泛舟西湖

夜云漫幻柳堤平，
积翠林阴似染成。
湖水涟漪摇塔影，
孔桥隐约响橹声。
软风一阵荷香淡，
明月多情竹气清。
最是三潭难忘却，
举杯劝醉不辞盈。

幽居

江鱼贯尾水生纹，
石屿沙平见鹭群。
窗外清风无浊气，
架中古籍有幽芳。
水仙抽箭珠苞颤，
岩茗烹泉众客欣。
招约鏖诗赓雅韵，
隔帘鸣鸟略知闻。

遁世一書屋
幽情物外求
谿山圖在辟
似有鳥喞啾
左海王餘年

竹林息羽

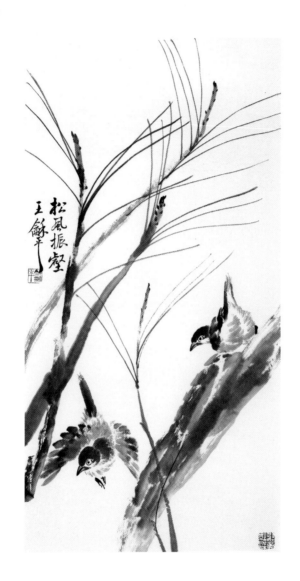

松风振壑

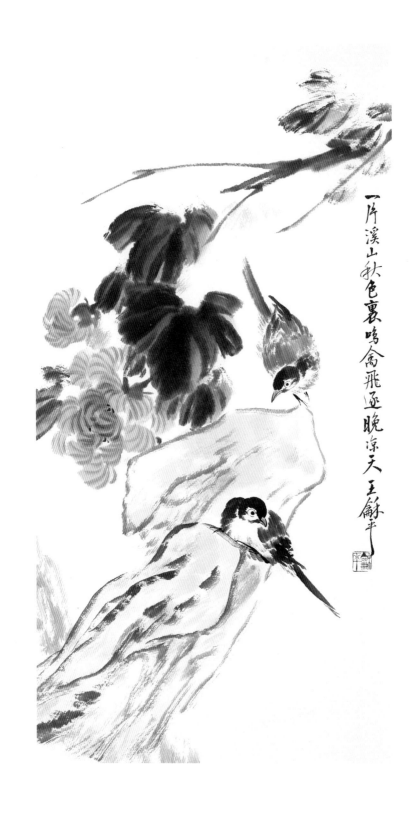

一片溪山秋色裏鳴禽飛逐晚凉天 王翁平

溪山秋色

山村晚晴

垂虹七彩明，
野卉溢香清。
石窦留新雨，
风林堕熟橙。
云来山渐远，
日落鸟争鸣。
童妇嗔相答，
平田罢暮耕。

登高

登高望远空，
薄霭启迷蒙。
坳噪归巢鸟，
林生绕壑风。
岩悬春溜碧，
日映晚霞红。
际此嚣尘绝，
心澄思不穷。

游内蒙草原

挂梦长城外，
丘原绿接天。
白羊寻寸草，
骏马踏轻烟。
鹰翮沾腥血，
毡房带微膻。
只因存古趣，
千里出幽燕。

梦徽州

梦得徽州住，
浙江映晓霞。
黄山枫叶染，
黛瓦粉墙斜。
菊露含香气，
松根系小艖。
轻烟浮绿野，
隐约几人家。

水墨無言擇手成韻
偶得風流辛卯秋日
左海王解平并題

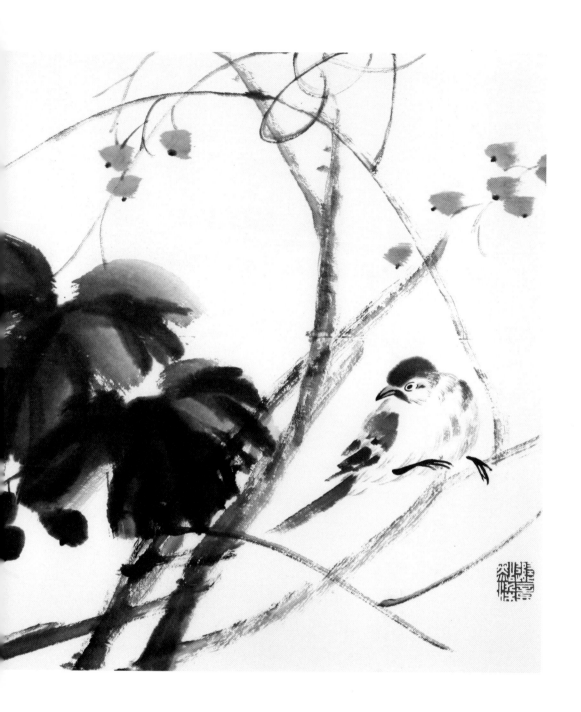

果林息羽

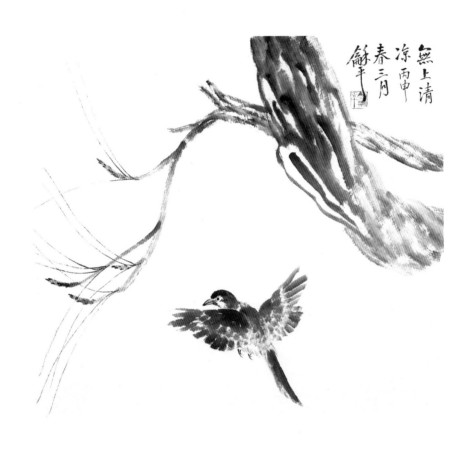

無上清涼丙申春三月甌平

松林飞雀

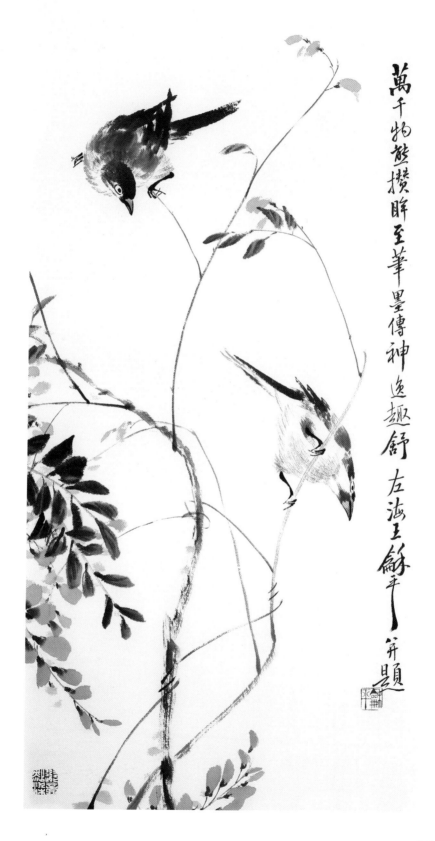

万千物态揽眸至
笔墨传神逸趣舒
左海王镛平并题

疏藤双羽

图书在版编目（CIP）数据

澄怀味象 / 王和平著 . -- 北京：华艺出版社，
2016.11
ISBN 978-7-80252-371-5

Ⅰ . ①澄⋯ Ⅱ . ①王⋯ Ⅲ . ①汉字－法书－作品集－
中国－现代②绘画－作品综合集－中国－现代③散文集－
中国－当代④随笔－作品集－中国－当代⑤诗词－作品集
－中国－当代 Ⅳ . ① J121 ② I217.2

中国版本图书馆 CIP 数据核字（2016）第 264438 号

尚雅丛书 澄怀味象

著　　者　王和平
出 版 人　石永奇
主　　编　杜长风
策　　划　刘铁柱
统　　筹　王丽娜
责任编辑　赵　旭
设计指导　陈柯翰
设计制作　一　画
出版发行　华艺出版社
地　　址　北京市海淀区北四环中路 229 号海泰大厦 10 层
邮政编码　100191
电　　话　010 － 82885151
网　　址　www.huayicbs.com
印　　刷　北京世纪恒宇印刷有限公司
开　　本　787×1092 毫米 1/16
印　　张　14
版　　次　2016 年 12 月北京第 1 版
印　　次　2016 年 12 月北京第 1 次印刷
书　　号　978-7-80252-371-5
定　　价　68.00 元